宇卷 行書

南宋

高宗 行書千字文

人民美術出版社

北京

生于宫中, 十四年(一一八七) (一一〇七—一一八七),字德基, 卒于德壽宫, 廣平郡王、康王。——二七年北宋滅亡,同年, 時年八十一歲, 謚號曰聖神武文憲孝皇帝, 南宋第一位皇帝, 宋徽宗趙佶第九子。大 趙構在南京應天府稱 廟號高宗。 帝,建立南宋。淳熙 觀元年(一一〇七)

换取和平, 有效地促進了南宋經濟的發展。因此他又被稱爲南宋的『中興之主』。 宋高宗一生褒貶不一。在對金關係上,他一 重用秦檜等人, 殺害岳飛父子,令人詬病。 面指揮、組織宋軍抗擊入侵的金軍,一面堅持與金 在經濟上,他推行經界法,大力發展海洋經濟,推動海外貿易, 議和,不惜納貢稱臣,

求蕭散簡遠的意趣。 詳觀點畫, 回 宋高宗的書法以行草書爲勝, 細揣摩其筆法, 或秀异而特立, 『高宗初作黄字, 以至成誦, 對王羲之的書法更是心摹手追, 宋高宗可謂卓有成就, 衆體備于筆下, 他在《翰墨志》中説: 天下翕然學黄字; 不少去懷也。 受時風影響, 意間猶存于取舍。 』宋高宗學習書法异常勤奮, 精通書法、繪畫和詩詞: 後作米字,天下翕然學米字; 臨習黄庭堅和米芾的書法, 『余自晋、 專研深刻, 至若《襖帖》, 魏以來至六朝筆法無不臨摹, 幾乎能默寫《蘭亭叙》, 广收法帖名畫, 于晋、 測之益深, 最後作孫過庭字, 後來回歸晋唐, 魏以及六朝以來的法 尤其喜愛書法 擬之益嚴, 可見其用功之深非同一般。 取法『 故孝宗太上,皆作孫字。』 書名帖悉心臨摹, 仔 態横生, 莫造其源, 或枯瘦, 或遒勁而不 二王』和孫過庭,追 楊萬里《誠齋詩話》

或云初學米芾, 宋高宗痴迷書法, 筆干脆利落, 不遺余力, 宋高宗身爲一代帝王,政務繁忙,但是閑暇時間,勤于翰墨,曾說: 清閑之燕, 結體多變, 又輔以六朝風骨, 未嘗一日舍弃筆墨, 展玩摹拓不少怠。 隨性書寫, 饒有魏晋古風。 自成一家。 他見多識廣, 』陶宗儀《書史會要》稱: 陸游評價宋高宗時說: 對古代法帖了然于心, 『凡五十年間,非大利害相妨,未始一日舍筆墨。』 『高宗善真、 『妙悟八法,留心古雅,訪求法書名畫; 推崇魏晋書風, 行、草書,天縱其能,無不造妙。 正書和草書兼擅,用

微詞, 認爲 多能正書而後草書, 宋高宗力追魏晋,獨立成家,書風浩蕩,與此同時,他還長于書法理論, 《蘭亭叙》之所以受人重視, 但是極爲稱許米芾的行草。 蓋二法不可不兼有……草則騰蛟起鳳,振迅筆力, 是因其字數最多, 主張學書須先學正書, 學草者亦不可不兼 穎脱豪舉,終不失真。 著有《翰墨志》,觀點 」對于宋代書法多有 學正書。他說『前人 獨到,發前人所未發。

而是御書院中書家所作。 非常相像, 行氣貫通, 宋高宗行書《千字文》册頁,縱二十八厘米,横十三點七厘米,現藏于臺北故官博物院。此帖 粗細分明,行筆速度較快,多了一些瀟灑,而少了點蘊藉。該帖的作者學界有争議, 由此可知宋高宗對王羲之書法下過一番功夫。與《集字聖教序》相比,此作是墨迹: 但其價值是無可争議的, 而且此帖對了解和學習王羲之的書法亦具有重要的意義。 有認爲非宋高宗所書, 筆迹清晰,章法自然, 字形與《集字聖教序》

行書概述

孫曉雲

跑』之間的行進狀態,『行書』,也就是介於『楷書』和『草書』之

行,

顧名思義,

就是『行走』的意思,是介於『踏步』和『奔

行書作爲一種書體,大約産生於漢魏之際,關於它的來源衆

後,

初,

間的書法狀態

而爲楷, 行書。』 小變也。』何良俊《四友齊書論》説: 説紛紜,大致有兩種。 穠纖間出, 能行,不能行而能走者也。』劉有定《衍極註》説:『行書, 云:『真生行、 一言以蔽之: 『行書即正書之小譌, 『所謂行者, 楷變而爲行草,蓋至晋而書法大備。』宋曹《書法約言 非真非草, 行生草。 即真書之少縱略。 第一種是源自楷書。蘇軾《題唐氏六家書後》 離方遁圓, 真如立, 乃楷隸之捷也。』張懷瓘《書斷》 行如行, 後簡易相間而行, 如雲行水流! 務從簡易, 『書法自篆變而爲隸, 草如走, 相間流行, 未有不能立而 故謂之 正之 隸變

有定、 稍加縱略, 行書從楷書演變而來的說法在古代已經十分流行, 何良俊、 筆畫間加强牽絲連帶, 宋曹、張懷瓘認爲行書是在楷書的基礎上産生的. 字形更爲簡便實用 蘇軾、 劉

隨着在日常生活中運用範圍的擴大,『趨急赴速』的實用性漸漸地 魏晋之間。』從目前出土的書迹來看, 初變真、 被人所接受, 筆畫省簡, 非溯其源, 第二種是源自隸書。《平生壯觀》卷一説: 行。』阮元《南北書派論》説:『書法遷變,流派混淆, 曷返於古?蓋由隸字變爲正書、行草, 字勢由横勢變爲縱勢, 經過不斷的加工和改造, 初步具備早期行書的『雛形』, 漢代潦草的隸書, 行書慢慢發展演變爲新興的 『漢魏之交, 分隸 其轉移皆在漢末、 草率書寫

> 意思。 二曰章程書, 傳秘書、教小學者也; 三曰行狎書, 相聞者也。] 王 和筆法有相似之處。 看。『隸』與『行』以及『楷』與『行』之間確實存在關聯,結構 的『潦草』,是依托於一種 不莊重的意思。 種書》説: 行草尤善,正乃不稱。』張: 僧虔《論書》説:『羊欣、 行』『行隸』都曾指代『行 没有獲得普遍認可的情形下,『草行』『行狎書』『行草』『真行』『正 寶泉《述書賦》: 『楊真人之正行,兼淳熟而相成。』韋續《五十六 齊王攸善草行書。』又説: 行書、草書都已出現,從時間上説,楷書和行書幾乎是同步出現的。 行書有許多别名, 南朝羊欣在《采古來能書人名》中説: 『晋 有鍾(繇)、 『行書』的名稱可追溯 而古人總是將行書稱爲『行狎書』。字典上,『狎』是親昵而 漢魏之際,字體屬於嬗變劇烈時期,隸書已經相當發達,楷書、 所以,將『隸』將『 『藁及行隸,鍾繇變之,羲、獻重焉。』『行書』一詞在 在這個意 胡(昭) 楷』寫『潦草』了,都可以作爲『行狎』 義上來説,『狎』就是相對於『莊重』 書』,雖然稱呼不同,但是實質是相同的。 懷瓘《書斷》説:『(胡昭) 真行甚妙。』 二家爲行書法, 俱學之於劉德昇。』爾 正規形態,包含了『便捷』『簡約』的 『鍾有三體,一曰銘石之書,最妙者也; 到西晋,衛恒《四體書勢》一文:『魏 邱道護并親授於子敬。欣書見重一時,

季孟之間。兼真者,謂之真行;帶草者,謂之行草。』 這是對行書 字形端穩,容易識別, 最好的詮釋。 張懷瓘《書議》説: 筆畫常有省略且多連 即草書産生之 『夫行書, 筆, |間牽絲連帶較少;另一類是行草,字形 後,行書即可以分爲兩類,一類是行楷, 書寫速度較快。 非草非真, 離方遁圓, 在乎

四

行楷則端莊雅正,行草則欹側多姿。 從結體上説,行書簡便快捷,流麗生動,静中有動,動中有静

瀟灑簡遠的行書風格,

使

行書定型并獲得了空前的繁榮。

南朝書

爲代表的書法家,總結前

人的經驗, 推陳出新,

創造了精致唯美、

家王愔説:

『晋世以來,

工書者多以行書著名。昔鍾元常善行狎

或提或按,時斷時連,中鋒和側鋒兼具,藏鋒和露鋒兼施。從筆法上説,行書用筆豐富,無垂不縮,無往不收,方圓并用.

或字距和行距緊密,

亂石鋪街;或字距緊,行距鬆,

秩序井然。

從章法上説,

行書形式多樣,

或字距行距相等,

疏朗開闊;

格 風流婉約, 嗣 世, 書法家, 故謂之行書。』劉德昇是東漢桓、 者, 書的法則, 後漢潁川劉德昇所造也,即正書之小譌,務從簡易,相間流行, 穎川人, 從文獻的記載來看, 具體樣式我們很難得知, 相傳行書的創立者是劉德昇,張懷瓘《書斷》説:『案行書 毋庸置疑, 他對民間流行的草率的行書加以規範和改造, 獨步當時。』妍美、 從而被人尊稱爲『行書鼻祖』。 桓、 行書作爲一種書體, 靈之時, 至少在劉德昇時代行書已經出現了。 以造行書擅名, 張懷瓘 風流、婉約大概是劉德昇的行書風 靈帝時代(一四七─一九○)的 在書法歷史上是最晚産生的 《書斷》説: 雖以草創, 因劉德昇没有書迹傳 『劉德昇字君 亦甚妍美, 樹立了行

善盡美』來形容王羲之的書

法風格。他被世人尊稱爲『書聖』。

· 矯若驚龍 』 『龍跳天門,虎卧鳳閣 』 『 盡

流蘊藉,後人以『飄若游雲

書博士, 阮咸、 對弱, 實用的狀態上, 公車徵。 人是劉德昇的弟子, 書名享譽當時, 羊欣《采古來能書人名》云:: 劉德昇善爲行書, 魏晋時期是行書演進并走向成熟的時期, 然而這 山濤、 二子俱學於德昇, 以行書教習秘書監弟子, 劉伶、 現象在東晋却得到了改變, 尚無嚴格的藝術法則, 不詳何許人。 衛瓘等人皆擅行書。 而胡書肥, 穎川鍾繇, 行書得到了迅速的發展, 鍾書瘦。」西晋時期荀勖立 實用性很强, 西晋時的行書還停留在 東晋以『二王』父子 魏太尉;同郡胡昭 魏初鍾繇、 而藝術性 胡昭二 阮籍、 相

下第一行書』。王羲之的行書用筆内擫,造型多變,流暢自然,風大,後遷會稽山陰(今浙江紹興),歷任秘書郎、寧遠將軍、江州人,後遷會稽山陰(今浙江紹興),歷任秘書郎、寧遠將軍、江州人,後遷會稽山陰(今浙江紹興),歷任秘書郎、寧遠將軍、江州人,後遷會稽山陰(今浙江紹興),歷任秘書郎、寧遠將軍、江州村,後遷會稽山陰(今浙江紹興),歷任秘書郎、寧遠將軍、江州村,後遷會稽山陰(今浙江紹興),歷任秘書郎、寧遠將軍、江州村,後遷會稽山陰(今浙江紹興),歷任秘書郎、寧遠將軍、江州村,後遷會稽山陰(今浙江紹興),歷任秘書郎、寧遠將軍、江州村,後遷會稽山陰(今浙江紹興),

子之神俊,皆古今之獨絶也。」 王獻之,字子敬,王羲之的兒子,與父并稱爲『二王』,其行 書風更加瀟灑妍美。代表作品有《廿九日帖》《更等帖》《地黄湯帖》 等。張懷瓘《書議》説:『子敬才識高遠,行草之外,更開一門。 夫行書,非草非真,離方遁圓,在乎季孟之間。兼真者,謂之真行; 帶草者,謂之行草。子敬之法,非草非行,流便於草,開張於行, 帶草者,謂之行草。子敬之法,非草非行,流便於草,開張於行, 一門。 子之神俊,皆古今之獨絶也。」

藉之氣。緣當時人物,以清簡相尚虛曠爲懷,修容發語,以韵相勝,實用性强,而且藝術性突顯,行書的範式得到了確立,後人沿着實用性强,而且藝術性突顯,行書的範式得到了確立,後人沿着《墨池瑣録》説:『晋人書雖非名法之家,亦自奕奕有一種風流蘊《墨池瑣録》説:『晋人書雖非名法之家,亦自奕奕有一種風流蘊《墨池瑣録》說:『晋人書雖非名法之家,亦自奕奕有一種風流蘊《墨池瑣録》說:『晋人書雖非名法之家,亦自奕奕有一種風流蘊《墨池瑣録》說:『明祖報》,行書在東晋高度成熟,不僅經過『二王』父子的不懈努力,行書在東晋高度成熟,不僅

山水之間, 必内有氣骨以爲之幹, 以度高。夫韵與度,皆須求之於筆墨之外也。韵從氣發,度從骨見, 落華散藻,自然可觀。』馬宗霍《書林藻鑒》説:『晋人書以韵勝 以書法抒情達意, 然後韵斂而度凝。』 晋人崇尚玄淡, 縱情於

恢宏, 力勁健, 王, 遂良行書筆勢縱横, 剛柔并濟。 粹美, 激越跌宕, 然因法度所限, 不古而乏俊氣。』 大概南朝的行書有古意, 崇尚王獻之, 蕭子雲,淵源俱出『二王』;陳僧智永尤得右軍之髓。』南朝宋齊 其後擅名宋代,莫如羊欣,實親受於子敬;齊莫如王僧虔,梁莫如 唐代是行書發展的黄金時期, 繼承有餘, 劉熙載《藝概》云:『王家羲、獻,世罕倫比,遂爲南朝書法之祖 沉雄渾厚, 嚴謹險峻。 陸東之行書風骨内含, 梁陳之際轉而尚王羲之。南朝的行書大多規模『二 終究難有很大的突破。 而創新不够, 代表了唐代行書的最高成就。 首開行書入碑先河。 嫵媚遒勁。 虞世南行書結體多姿, 趙孟頫曰: 盛唐時期的行書與國勢一樣, 神采外映, 盛唐之前的行書雖名家輩出 歐陽詢行書, 李世民行書用筆精工, 然缺乏俊氣,成就不高。 『齊、梁間人, 結字非 筆勢圓活, 蕭散衝淡, 得 代表人物有李邕和 《蘭亭》神韵。 體勢縱長, 氣勢 法度 褚 筆

外郎、 風度閑雅, 其作品《麓山寺碑》《李思訓碑》,博大寬厚,左低右高,上舒下斂: 之下。邕以行狎相參,後復傀异百出,邕作俑也。」李邕以行書入碑, 而又自成一格。 李邕(六七八—七四七),字泰和,揚州江都人, 括州刺史、 翩翩自肆, 鄭杓説:『古之銘石,典重端雅, 北海太守等職。 點一畫皆如拋磚落地, 李邕善行書, 點畫蒼勁厚實。 從『二王』而來, 使人興起於千載 曾任户部員 董

顔真卿

以韵相勝, 風流儒雅, 尚書、

超凡脱俗。 法乳『二王』、褚遂良、張 其昌説: 『右軍如龍, 顔真卿(七○九─七 太子太師, 封魯郡開國公, 北海 八四),字清臣,陝西西安人,官至吏部 如象。』足見李邕行書的高超

固出歐、 「 顔清臣雖以真楷知名, 《争座位稿》《祭姪稿》《祭伯父稿》《湖州帖》《劉中使帖》《蔡明遠帖》 《争坐》《祭姪帖》,又舒和: 《劉太衝帖》等。 家都師從顔真卿,其影響之大,罕有人能匹及。項穆《書法雅言》云: 顔真卿是繼『二王』之後在 筆意使結體向外擴張,氣勢 法雄渾一路的先河。顔真卿學古而不泥古,自出新意,代表作品有 李輩也。」 其中《祭姪稿》被譽爲『天下第二行書』。可以説 遒勁,豐麗超動,上擬逸少,下追伯施. **週厚重。若其行真如《鹿脯帖》,行草如** 旭等人,以篆籀筆法入行書,使用外拓 (磅礴, 點畫渾厚, 鬱勃遒勁, 行書領域的大家, 宋代以後的諸多書法 人稱『顔魯公』。顔真卿的行書 開唐代書

所書《蒙詔帖》, 氣勢雄豪: 氣格雄健, 晚唐的杜牧和柳公權 有六朝風藴, 公權以楷書聞名, 然其行書也出手不凡, 皆善行書, 險中生態, 骨力奇强 杜牧有《張好好詩》傳世

録・學書論》説: 『唐人勁 陸東之、柳公權、 或以文章馳名, 能代表唐代的開張雄渾氣勢。李世民、歐陽詢、虞世南、褚遂良、 言之有理, 唐代的行書成就當以顏真卿和李北海最高,影響也最大,最 頗能反映唐代行 然行書各具姿態,别有風韵。 杜牧諸人 健, 書如烈士拔劍, (都是行書的高手, 書的風貌。 他們或以楷書名世, 梁巘 雄視一世。」此説 《承晋齋積聞

大家, 五代的歷史雖不長, 出入『二王』和顔真 然行書却有可觀之處, 而加以不衫不履,遂自成家。 代表 楊凝式堪稱行書

非少師之險絶, 雙楫》 作品 書的關鍵人物, 《韭花帖》, 云: 『書至唐季, 承上啓下, 無以挽其頹波。」楊凝式是連接唐代行書和宋代行 疏朗娟秀,落落大方,格調高古。 非詭异即軟媚, 功不可没。 軟媚如鄉願, 詭异如素隱, 包世臣《藝舟

行書沿襲唐末五代而來, 宋四家:蘇軾、 書法度嚴謹, 宋代是行書發展的又一高峰, 然缺乏韵味, 黄庭堅、米芾、蔡襄 了無新意, 李建中、 難以形成氣候, 人才輩出, 真正代表宋代行書的是 周越、王著等人的行 星光璀璨。 宋初的

壓蛤蟆, 譽爲『天下第三行書』。 眉 本無法』,『自出新意, 都是其師法的對象, 畫俱佳, 宋代『尚意』書法的領軍人物 山人, 蘇軾(一〇三七— 其書法以行書見長, 『二王』、顔真卿、 曾任翰林學士、 墨色濃, 書風厚重而不失飛揚, 入古出新, 不踐古人』。蘇軾蔑視成法, 蘇軾作書强調『意趣』, 一一〇一),字子瞻, 侍讀學士、 喜用偃筆, 禮部尚書等職。 所書《黄州寒食帖》, 字形扁闊豐肥, 號東坡居士, 曾云『我書造意 李北海、 倡導新意, 蘇軾詩文書 楊凝式 四川 如 是 被 石

修水人,開創了『江西詩派』,歷任校書郎、集賢校理等職。 中宫緊收、 蘇軾等人,加以改造,形成了自我面貌。《松風閣詩》爲其代表作品: 作計終後人,自成一家始逼真」,黄庭堅的行書取法顔真卿、楊凝式、 堅是蘇軾的學生, 堅是宋代『尚意』書法的中堅力量,不踐古人,風格强烈,影響深遠。 黄庭堅(一〇四五—一一〇五), 米芾(一〇五一一一一〇八),初名黻, 四緣發散, 受老師的影響, 行筆曲折頓挫, 其書法也獨標個性, 字魯直, 氣魄宏大, 雄放瑰奇。 後改芾, 號山谷道人, 字元章, 曾説『隨人 黄庭 黄 江西 祖 庭

> 條集古出新的道路, 米芾也追求新意,曾言: 格調蕭散簡遠。 禮部員外郎等職。 籍太原,後遷襄陽。曾任校 帖》《張季明帖》等,風格多樣,變幻無窮。與蘇軾、黄庭堅一樣, 這種心態, 米芾才能大膽獨 鋒, 以刷字聞名, 米芾留下了 米芾臨池 風墻陣 融匯多 書郎、 造, 風流獨步, 直追晋人。 馬, 甚勤, 意足我自足,放筆一戲空。』 正是有了 大量的行書墨迹如《蜀素帖》《苕溪詩 自成一體, 沉着痛快, 漣水軍使、太常博士、書畫博士、 廣收博取, 其行書用筆多變, 結體奇絶, 變化多端, 出入晋唐, 走的是一 八面

出

華貴, 使, 龍圖閣直學士、樞密院直學士、翰林學士等職, 不如其他三位。 法度多於意趣, 《脚氣帖》《扈從帖》《陶生 臨池勤奮, 知泉州、 蔡襄(一〇一二一一〇六七),字君謨,福建仙游人, 體態妖嬈, 點畫規矩 以行書最勝, 福州、 個性不是很鮮明, 開封和 帖》等帖。 法『二王』, 謹守法度, 他的行書雍容 .杭州府事。蔡襄諸體皆能, 書風温雅,代表作品有《澄心堂紙帖》 雖躋身宋四家行列, 但是成就 蔡襄的行書雖遠師魏晋, 出任福建路轉運 功底扎實, 曾任 但

家之後的南宋雖然也有許多 度所約束,新意盎然,共同鑄就了宋代書法『尚意』的輝煌。宋四 或上溯唐代, 雖功夫謹然, 陸游、范成大、朱熹、張孝 宋四家代表了宋代行書的最高峰, 但没有形成突破性的進展。 ,祥、張即之等人,他們或規模宋四家, 行書知名度較高的書家,如吴説、趙構、 他們不滿於現狀, 不爲法

興古法。突出代表是趙孟頫 另一方面過度强調『意』而 宋代『尚意』書風一方不 輕視『法』。而元代主張回歸魏晋,

形似, 皆是趙孟頫書法的追隨者, 的風流蘊藉。何良俊《四友齋書論》云:『自右軍以後, 全才, 之大,無人能及。錢良佑、 韵而得之者, 後赤壁賦》《洛神賦》等行書名迹。 出入晋唐, 集賢直學士、濟南路總管府事、翰林侍讀學士等職。趙孟頫是藝術 中和典雅, 以晋唐爲旨歸, 趙孟頫(一二五四—一三二二),字子昂,號松雪道人,歷任 詩書畫印無不擅長, 而不得其神韵;米南宫得其神韵, 技法嫻熟, 結體流美, 柔潤婉約, 風華俊麗, 留下了《前 惟趙子昂一人而已。」趙孟頫的行書具有王羲之的風 不激不厲, 追求韵味, 俞和、 他們是元代書法的生力軍。 風規自遠, 書法尤其出色。 以自己的實際行動來繼承『二王』 虞集、 趙孟頫力矯宋代尚意書風的流 堪爲元代書法的盟主,影響 王蒙、張雨、 而不得其形似。 其行書宗法『二王』, 朱德潤等人 唐人得其 兼形似神

康里巎巎在一定程度上能雁行趙孟頫。在元代能與趙孟頫相抗衡的書家着實很少,鄧文原、鮮于樞、

北海,又有趙孟頫的影子,温醇典雅,柔媚流麗。 匪石,人稱鄧巴西。他的行書摒弃宋人,而直接取法『二王』和李郎文原(一二五八—一三二八),字善之,四川綿陽人,一字

魏晋古法,行筆速度快,灑脱俊逸,與趙孟頫的中和典雅不同,他回族人,曾任禮部尚書、奎章閣大學士等職。康里巎巎的行書上追康里巎巎(一二九五—一三四五),字子山,號正齋、恕叟,

的書法鋭利俊俏,奇絶姿媚,後人有『南趙北巎』之稱。

祝允明、 明時中葉以上猶未能擺脱, 有改觀, 態領域勃興的思想解放運動, 黄道周、倪元璐、徐渭等人 論述大抵符合事實。 等人繼承多於創新,始終在宋元名家的陰影下,而中期的文徵明、 浪漫主義書風』的形成奠定了思想基礎。董其昌、王鐸、張瑞圖、 明代前期的行書主要受宋、元名家影響。 唐寅、 王澍《虚舟題跋》 王寵等人視 明代中後期的行書獲得了很大的突破,意識形 (鋭意進取,將明代行書推向了高潮。 文氏父子仍不免在其彀中也。』王澍的 説:『蓋非直有元一代皆被子昂籠罩, 野開闊, 强調『本心』『童心』,這些都爲晚明 師法範圍上溯到晋唐, 宋璲、 解縉、 行書頗 徐霖

詩册》, 地區多受其影響,他是吴門 家之大成者衡山也。』文徵明的行書在明代有着很大的聲望, 蘇蘇州人,官至翰林待詔。 蘇軾、黄庭堅、『二王』都: 失之拘謹。何良俊《四友齋書論》謂:『自趙集賢後, 文徵明(一四七〇一 筆法精熟, 寬展疏闊, 曾學過,晚年專法晋唐。代表作《西苑 其書廣泛涉獵諸家,趙孟頫、康里巎巎、 書派的領袖 五五九),字徵明, 温雅圓和, 點畫蒼老, 但是大小一 號衡山居士, 吴中 集書 江

韵味。《落花詩》出自其手,形態很像趙孟頫,衹是筆力稍弱。趙主等,江蘇蘇州人。其書主要學習趙孟頫和蘇軾,略加己意,饒有唐寅(一四七〇—一五二四),字伯虎,號六如居士、桃花庵

孟頫含蓄潤澤,而唐寅則發露婉轉,各有千秋

趙吴興以來, 吴興故轍, 孟頫的柔媚, 式等人, 早年流麗婉轉, 祝京兆』, 祝允明(一四六一—一五二七),字希哲, 未如祝京兆獨挺流俗、 江蘇蘇州人。 二百餘年至此乃始一變。雖以文待詔之秀勁, 另辟蹊徑, 實爲難得。 後來變得質樸古雅。 祝允明的書法師出黄庭堅、 校然自名一家也。』 王澍《虚舟題跋》 他的行書能擺脱趙 自號枝山, 米芾、 説 : 世稱 猶循 楊凝 自

州人。 詩 》, 一。』 王寵是吴門書派的杰出人物, 何良俊《四友齋書論》説:『衡山之後,書法當以王雅宜爲第 結體出自 王寵書法取法乎上, 寵(一四九四—一五三三),字履吉,號雅宜山人, 《閣帖》, 筆法精煉, 於『二王』用功甚多。代表作《書李白 文徵明以法勝, 姿態横出, 以拙取巧, 而王寵以韵勝。 江蘇蘇 婉麗遒

基礎上翻新, 中葉的行書不完全是趙孟頫的影子, 法或奇崛恣肆、 書家有徐渭、 上也能有自己的面目, 文徵仲之徒, 吴德旋《初月樓論書隨筆》云: 新理异態, 皆是吴興入室弟子。』此説有一定的道理, 董其昌、 或空靈韵秀, 王鐸、 這是一大進步。明代晚期的行書則在前人的 浪漫主義書風大肆盛行, 或燦熳狂逸, 張瑞圖、黄道周、 他們在取法上有所拓展, 『萬曆以前書家, 形成了多樣化風格 倪元璐。他們的 這一時期的典型 如祝希哲、 但是明代 書風

烟, 節狀, 和『二王』, 士、天池生、 點畫狼藉, 徐渭(一五二一一一五九三),字文長, 結體善變, 用筆大膽果斷, 天池山人等, 有如亂石鋪街, 因失勢造型, 浙江紹興人。徐渭的行書主要源自米芾 摻雜側鋒和破鋒, 攝人心魄。袁宏道形容其書法『八 跌宕奇險, 章法上密而散, 號青藤老人、青藤道 有時垂筆還作虎尾 滿紙雲

> 無常形,無定法,變化莫測,不可捉摸。 法之散聖,字林之俠客』。徐渭的行書是在傳統上的出新,以意作書,

二王 其昌集行書之大成, 深得晋唐的神韵, 筆法圓勁秀逸, 筆勢連綿, 銘》云: 其昌對晚明以後的書壇影響巨大,李瑞清《跋王孝禹藏宋拓醴泉 成自我風貌。 上海松江人,官至南京禮部尚書。董其昌的書法轉益多師,精研 書大家, 字與字、 董其昌(一五五五— 顔真卿、 影響力極大。 『國朝書家無不學 他的行書純任天真,任意揮灑,豐采姿神,飄飄欲仙。 行與行之間, 楊凝式、 ·董。』董其昌是繼趙孟頫之後的又一行 六三六),字玄宰,號思白、 善用淡墨, 分行布局, 米芾等人, 取神捨形, 渾然天成, 疏朗勾稱, 清新恬淡。章法上頗有新 融匯諸家, 出之自然。 空靈韵秀。 香光居士, 董 終 董

折筆畫, 緊密, 獨樹一幟 中和的書風, 時人贊爲 『 奇恣如生龍動蛇, 部尚書等職。 芥子居士、白毫庵主等, 張瑞圖(一五七〇一 行距疏朗, 以方峻硬峭取勝 他的行書規模 變爲奇逸, 氣勢凌厲, 前賢, 結體拙野狂怪, 建晋江人。官至武英殿大學士、左柱吏 方折代替圓轉, 六四四) 大開大合, 構成强烈的視覺衝擊力, 無點塵氣』。張瑞圖的書法一改過往 而又自成一格, 字長公,號二水、果亭山人、 奇崛縱横,章法上字距 造型險怪, 大量運用側鋒翻 不拘常法,

筆法方圓并用,中側兼施,多用轉折。結體欹側扁平,布局緊凑, 八人,曾任吏部尚書、武英殿大學士。黄道周的行書以『二王』別人,曾任吏部尚書、武英殿大學士。黄道周的行書以『二王』 黄道周(一五八五—一六四六),字幼玄,號石齋,福建漳

道周的行書與時人拉開了很大的距離,離奇超妙,深得『二王』壓縮字距,誇張行距,氣勢連綿,造成黑白空間的强烈對比。黄

神髓

書壇 博采衆長,將古帖的養分吸收到自己的筆下。 法上中軸綫擺動大, 綫條厚實, 王鐸大量臨摹古帖,熟練掌握了各家的路數,鍛造了扎實的基本功, 痴仙道人, 書得力於鍾繇、 擲騰跳躍的風格, 『中興之主』。 王鐸(一五九二—一六五二),字覺斯,號十樵, 别署烟潭漁叟,河南孟津人,官至禮部尚書。 結體欹側, 王獻之、顔真卿、 相互參差挪讓, 常用漲墨法, 矯正趙孟頫、 米芾諸人, 形成墨團, 董其昌的末流之失, 堪爲明季 融爲一體。 王鐸的行書用筆渾厚. 尤其傾心於《閣帖》。 極富視覺效果,章 王鐸創立了魄力雄 又號痴庵 王鐸的行

『黄石齋之偉岸, 屬此數公。』 之、 浙江上虞人, 官至户部尚書和禮部尚書。倪元璐的行書出自於王羲 有『三奇』和『三足』之譽,『筆奇、 色枯潤相間, 顔真卿和蘇軾, 倪元璐(一五九三—一六四四),字汝玉, 倪元璐、王鐸、黄道周爲同年進士,三人皆善書,馬宗霍説: 結字奇險多變,章法上行距大於字距, 倪鴻寶之蕭逸, 用筆鋒棱四露, 王覺斯之騰擲, 時參飛白筆法, 字奇、 格奇』,『勢足、意足、 一作玉汝, 明之後勁, 開闊疏朗。 筋骨内含, 號鴻寶, 終當 他 墨

篆隸結字融入行草筆法,注疏尋古。里出現了很多大尺幅作品,視覺感極强。明代以前的行書大多是小且出現了很多大尺幅作品,視覺感極强。明代以前的行書大多是小里、而晚明高堂大柱,滋生了大字行書,神完而氣足。或是嘗試將字、而晚明高堂大柱,滋生了大字行書,神完而氣足。或是嘗試將

行書中, 柔媚。 情感。 不失流暢的行書新面目 書别具一格, 傅山崇尚奇古, 與事實相符。 專仿香光;乾隆之代, 正時期流行董其昌的書法 萌芽於咸、 康有爲《廣藝舟雙楫 乾隆、 朱耷以篆書筆法入行書, 何紹基、 同之際。』康有爲論述了清代書法發展的特點,基本上 就行書而言, 新意迭出。 嘉慶時期趙 其書燦熳 趙之謙 道光、咸豐、光緒、宣統時期碑學融入 **孟頫深受歡迎,劉墉、** 恣肆, 講子昂;率更貴盛於嘉、道之間;北碑 云:『國朝書法凡有四變:康、雍之世, 清初的書法繼承了明末浪漫主義書風, 康有爲等人引碑入帖,力創出厚重而 查士標、張照等人是主流, 書風偏向 造型奇特, 奇崛恣肆, 極大地抒發了内心的 稚拙古雅。 王文治等人的行 康熙、

毋媚, 貫徹此理念的, 他的行書用筆喜歡連綿纏繞, 綫條圓熟, 諸家, 愛用生僻字, 山西太原人。傅山的書法取法董其昌、趙孟頫、顔真卿和『二王』 不雕琢做作,以拙取勝, 傅山(一六〇七—一六 寧支離毋輕滑, 在創作理念上提倡 章法上字組關 寧真率毋安排。』 在書寫實踐中, 係明顯,疏密合宜。傅山的書法任其自 八四),字青主,别名真山、濁翁、石人等, 四寧四毋』。他説:『寧拙毋巧,寧醜 拙中藏巧。 結體險絶, 傅山也是

朱耷(一六二六─約一七○五),字雪个,號八大山人,江西南昌人。朱耷的書法受董其昌和『二王』的影響較大,但能入古出新。他的行書圓融通透,不食人間烟火,以篆書筆意入行書,造型新、空間對比强烈,大疏大密,左右上下之間常常錯位,字形稚劫,古意盎然。

張照(一六九一—一七四五),字得天,號涇南,江蘇婁縣人。

行書含藴蒼秀,天骨開張,氣魄渾厚。乾隆稱其『復有董之整,而張照書法初從董其昌入手,後出入顏真卿和米芾,卓然成家。他的

無董之弱』。

信至體仁閣大學士。劉墉的書法築基於趙孟頫,旁及董其昌和蘇軾, 官至體仁閣大學士。劉墉的書法築基於趙孟頫,旁及董其昌和蘇軾, 不受古人牢籠,超然獨出。他的行書肉多骨少,點畫渾厚,字形略 品,勁氣內斂,喜用濃墨,時稱『濃墨宰相』,康有爲稱其爲『集 帖學之大成』。

師法顔真卿, 浙江紹興人。趙之謙的書法雖以魏碑著稱,但是其行書也氣度不凡, 有顫筆,豐腴圓渾,結體寬博,駿發雄强,縱橫欹斜,出乎繩墨之外。 他的行書頗具特色, 南道縣人。何紹基的書法多着力於顔真卿,又借鑒歐陽詢和『二王 充滿了金石氣。 趙之謙(一八二九—一八八四),字撝叔,號冷君、悲庵、梅庵等, 何紹基(一七九九—一八七三),字子貞, 後以魏碑入行書, 趙之謙將魏碑和行書相結合, 執筆用回腕法, 参以篆隸筆意, 用筆沉雄厚實, 號東洲、 豐滿圓潤, 獨創出碑體行書 多用逆筆, 蝯叟, 字形方 湖 時

頗具創見。

康有爲(一八五八—一九二七),字廣厦,

號長素,

廣東南

康有爲在書學上尊碑抑帖,

大肆鼓吹碑學,

崇尚陽剛雄渾

之美。他的行書師法米芾、

顔真卿和『二王』, 以碑學的筆法入行

朱耷、 帖學的柔媚, 書, 總之,清代的行書復雜多樣 點畫厚實飽滿, 清代的行書發展多元 劉墉、 王文治是代表;又有融碑入帖,以碑學的厚重來糾正 實開行書新路 魄力雄 化 ·强, 徑, 書風多元, 成就斐然 既有在傳統帖學上的出新,傅山、 氣勢開張, 何紹基、趙之謙、 開行書的新境界。 康有爲是代表。

晋代尚韵,唐代尚法,宋代尚意,明代尚態,清代尚樸,當

代應該尚融。

詞句, 風華』『玉樹臨風』『不激不厲』等形容古代文人『字如其人』的 古人的書信、 習書法最直接、 的名碑名帖, 至今仍是我們生活中接觸、 整個行書的起源與發展是與實用、美觀、寄情緊密相聯 總是和行書連在一起。 筆記、 尤其是墨迹, 最便利的途 記事、 徑。 大都是行書。那些『風流倜儻』『江左 交流,幾乎均是用行書。而名留青史 行書是中國書法史上延續最長的書 使用最多的書體, 當然, 也是學 的。

雨露結為

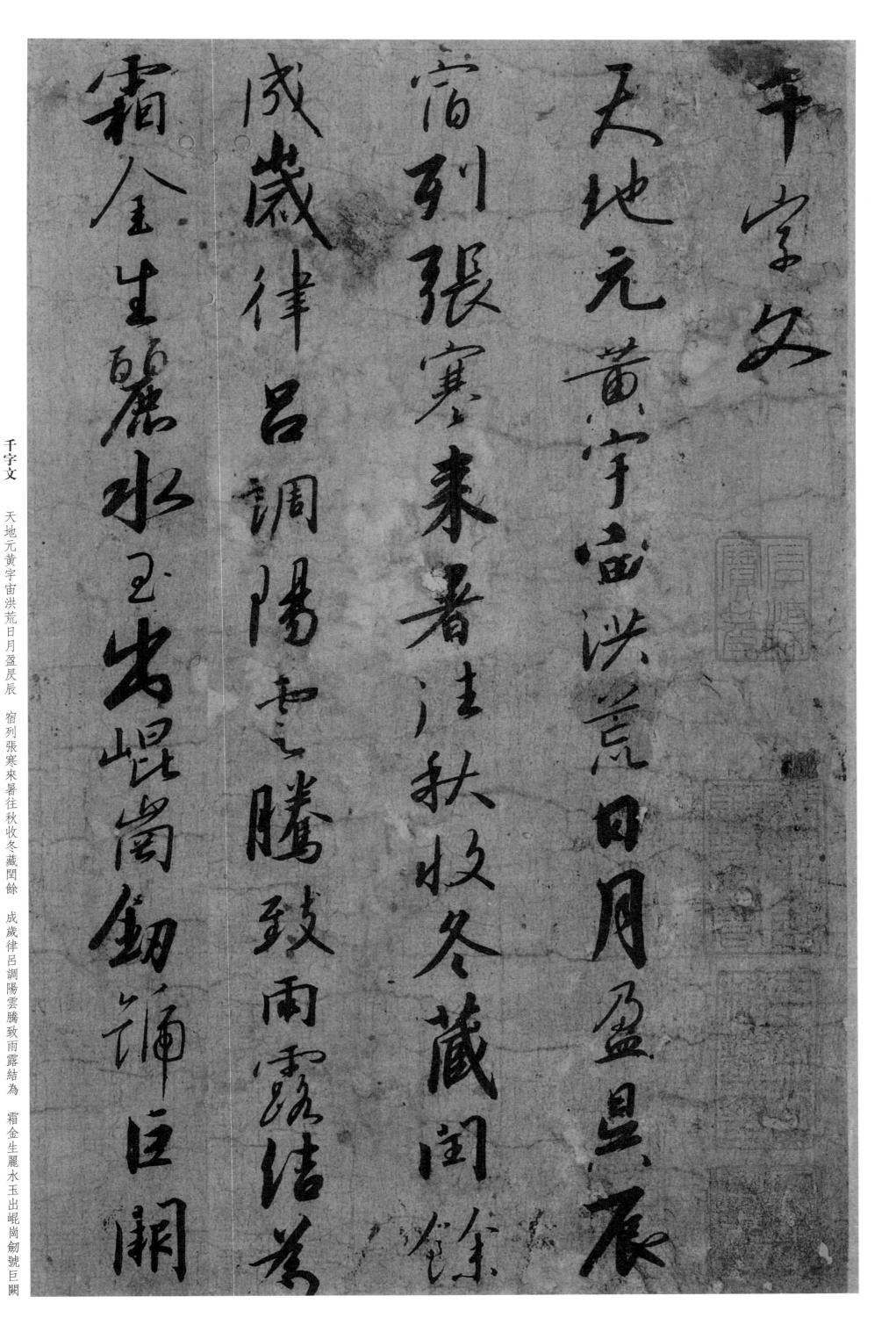

行書

珠稱夜光菓珎李柰菜重芥薑 海醎河淡鱗潛羽翔龍師火帝 鳥官人皇始制文字乃服衣裳 推位遜國有虞陶唐弔民伐罪 周彂商湯坐朝問道垂拱平

一五

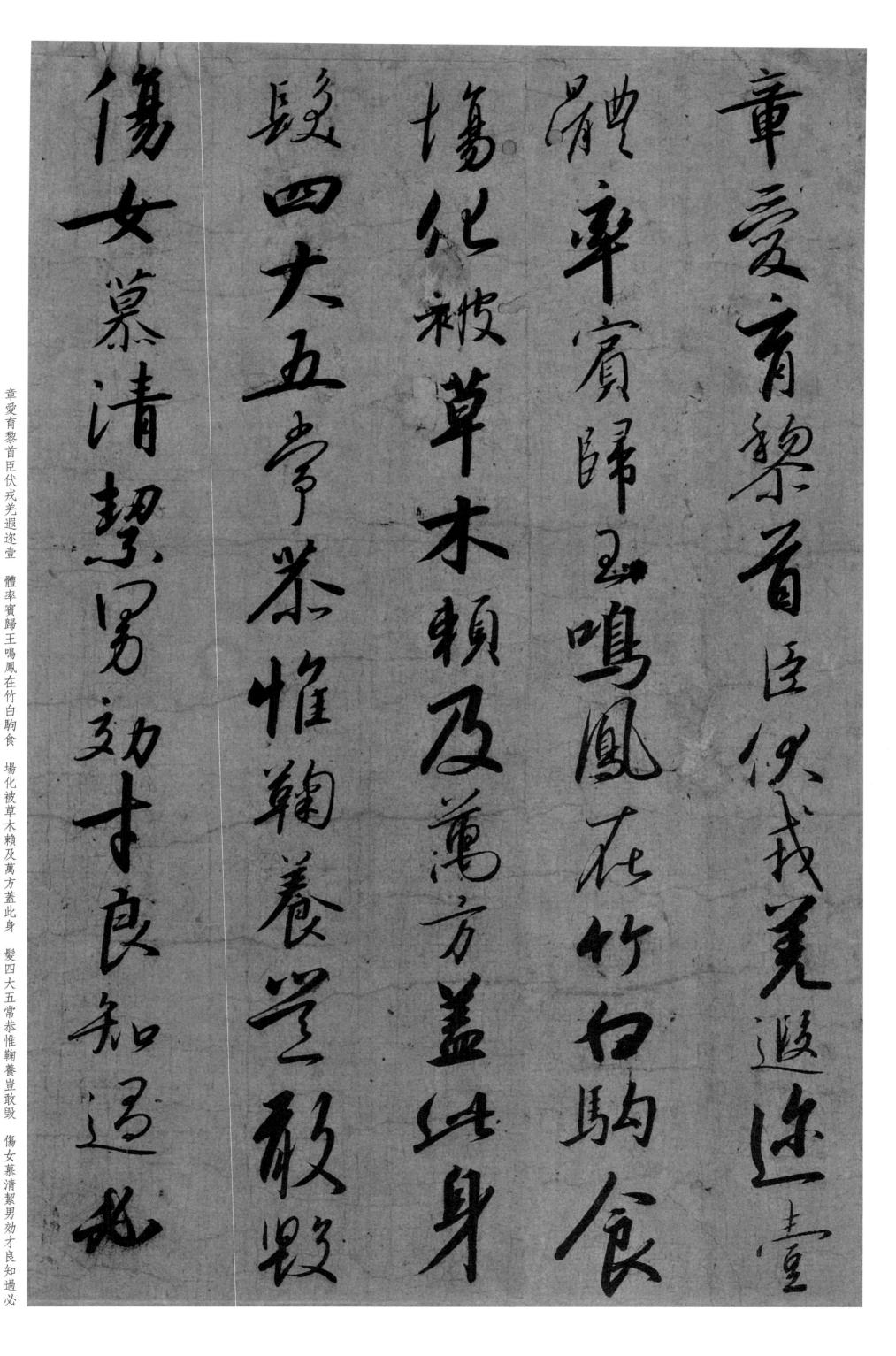

改得能莫忘罔談彼短靡恃已長 信使可覆器欲難量墨悲絲染 詩讃羔羊景行維賢剋念作聖 德建名立形端表正空谷傳聲虛 堂習聽禍因惡積福緣善慶尺

如松之盛川流不息淵澄

取暎容止

若思言

辭

安定篤初誠美慎終

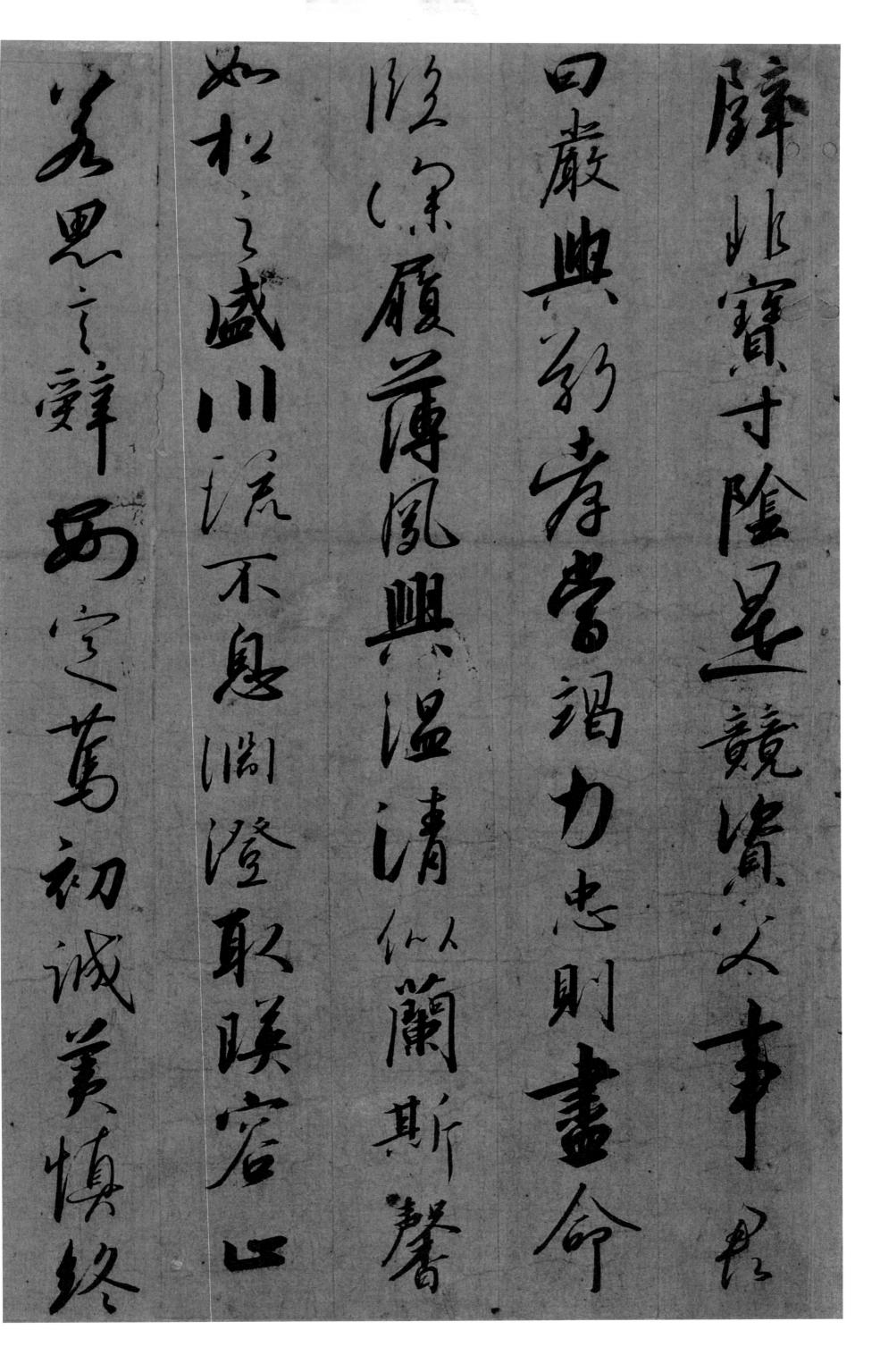

宜令榮業所基籍甚無罄學

優登仕攝職從政存以甘棠去而

益詠樂殊貴賤禮别尊卑上和下

睦夫唱婦隨外受傅

訓入奉母

儀諸姑伯叔猶子比兒孔懷兄

神 子以

八

弟同氣連枝交友投分切磨箴

規仁慈隱惻造次弗離節義

榜维格 B 同 連枝交 隐 極對 造人 海透粉 友

既集墳典亦聚羣英杜稟鍾隸

漆書壁經府羅將相路俠槐卿 户封八縣家給千兵高冠陪輦驅 轂振纓世禄侈富車駕肥輕策功 茂實勒碑 刻 銘 磻 溪伊 尹佐時阿

典上歌章 经石雅地 高車嗎尼

衡奄宅曲阜微旦孰營齊公輔合 濟弱扶傾綺迴漢惠說感武丁俊 义密勿多士寔寧晉楚更霸趙魏 困横假途滅號踐土會盟何遵約 法韓弊煩刑起剪頗牧用軍

電空曲 为士宝 四漢 超前 答

最精宣威沙漠馳譽丹青九州

禹跡百郡秦并嶽宗泰岱禪主

云亭鴈門紫塞雞田赤城昆池碣

石鉅野洞庭曠遠綿邈巖岫杳 冥治本於農務兹稼穑俶載南 ---

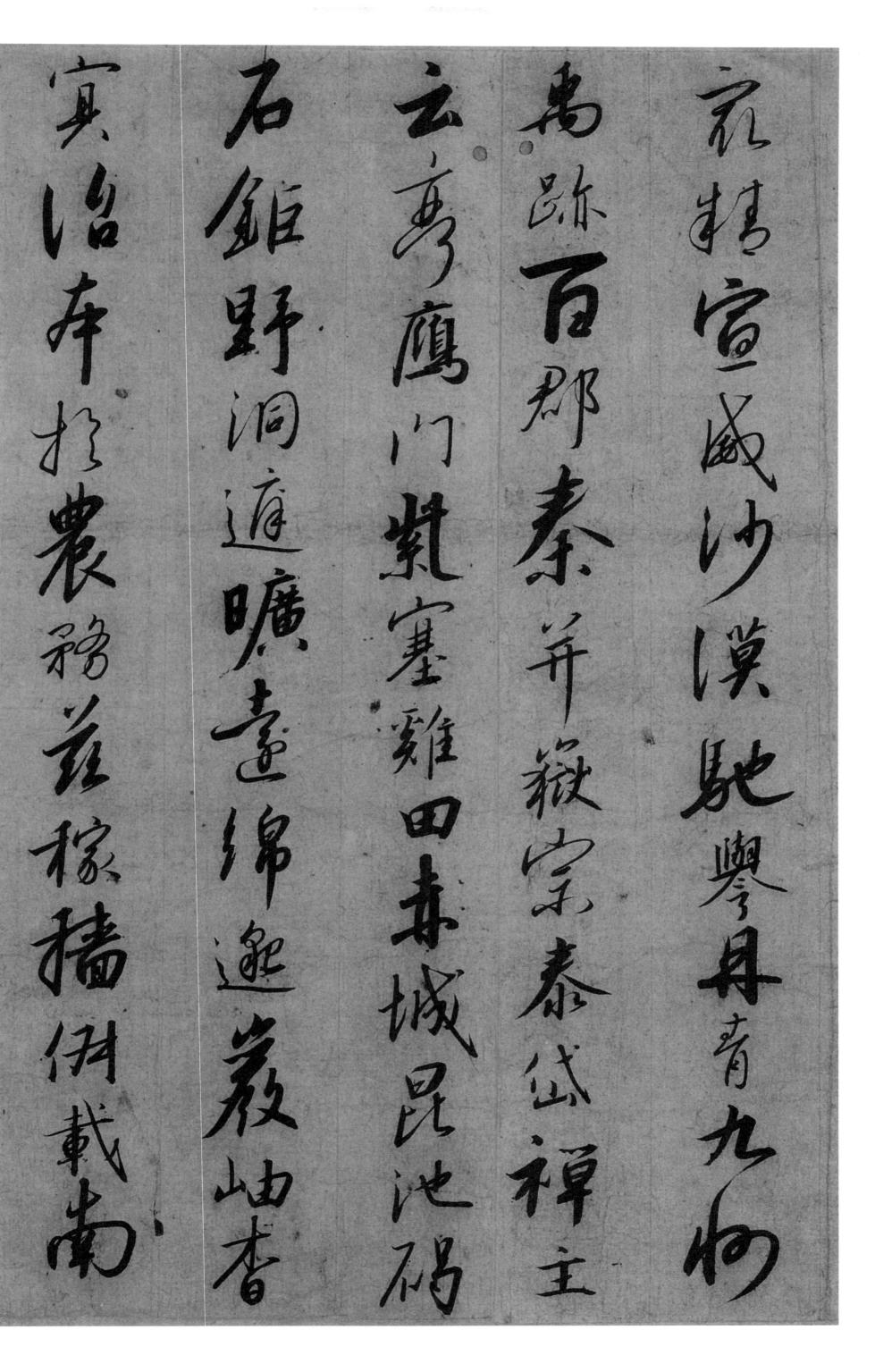

面上 E 談龍極 見旨 不かれ 歌 進道 批 酸勉

畝我藝黍稷稅熟貢新勸賞 黜陟孟軻敦素史魚秉直庶幾 中庸勞謙 謹 勑聆音察理 貌辨色貽厥嘉猷 勉其祇植 省 躬譏誡寵增抗極殆辱近耻林

二四

睾幸即兩疏見機解組誰逼索

居閑處沉默寂寥求古尋論散

慮逍遥欣奏累遣感謝歡招渠

荷的歷園莽抽條枇杷晚翠梧 桐早彫陳根委翳落葉飘飖遊 二五

届的爱沈野有家山 道建设 整面差 极委弱流 秦果造藏 强泉 抽條批

鹍獨運凌摩絳霄耽讀翫市寓 目囊箱易輶攸畏屬耳垣墙 具膳飡飯適口充腸飽飫烹宰

饑

厭糟糠親戚故舊老少異

粮

妾御績紡侍巾帷房團扇圓

鶏 陪善 惠 獨 塘 版 漬坊 摘 運 这 塘 b 侍 唐 車酋 觐 清 海 p 他 13 え 畏 香 中屋 易 届 F 凌 T

二六

潔銀燭煒煌畫眠夕寐藍笋象

床弦歌酒讌接杯舉觴矯手頓

足悦預且

康嫡後嗣續祭祀蒸

嘗稽賴再拜悚懼恐 惶牋牒簡 要順答審詳骸垢想浴執熱願 二七

頯 A CO 中華 再

凉驢騾犢特駭躍

超驤誅

賊盗

捕獲

叛亡布射遼

彈嵇琴

阮

恬筆倫

紙鈎

巧任釣

釋紛利

並皆佳妙毛

淑姿工

嚬研咲

年矢每催羲暉晃曜旋璣

植被被 对古 送信性物色 筝偷 头 杨 饭 特奶躍起 催死机 布射過河 的巧儿 施湖湖 肾 幼 乳

二八

遷斡晦

魄環照指薪脩祐永綏 吉劭矩步引領俯仰廊廟東 带矜莊徘徊瞻眺孤陋寡聞 愚蒙等誚謂語助者焉哉乎也

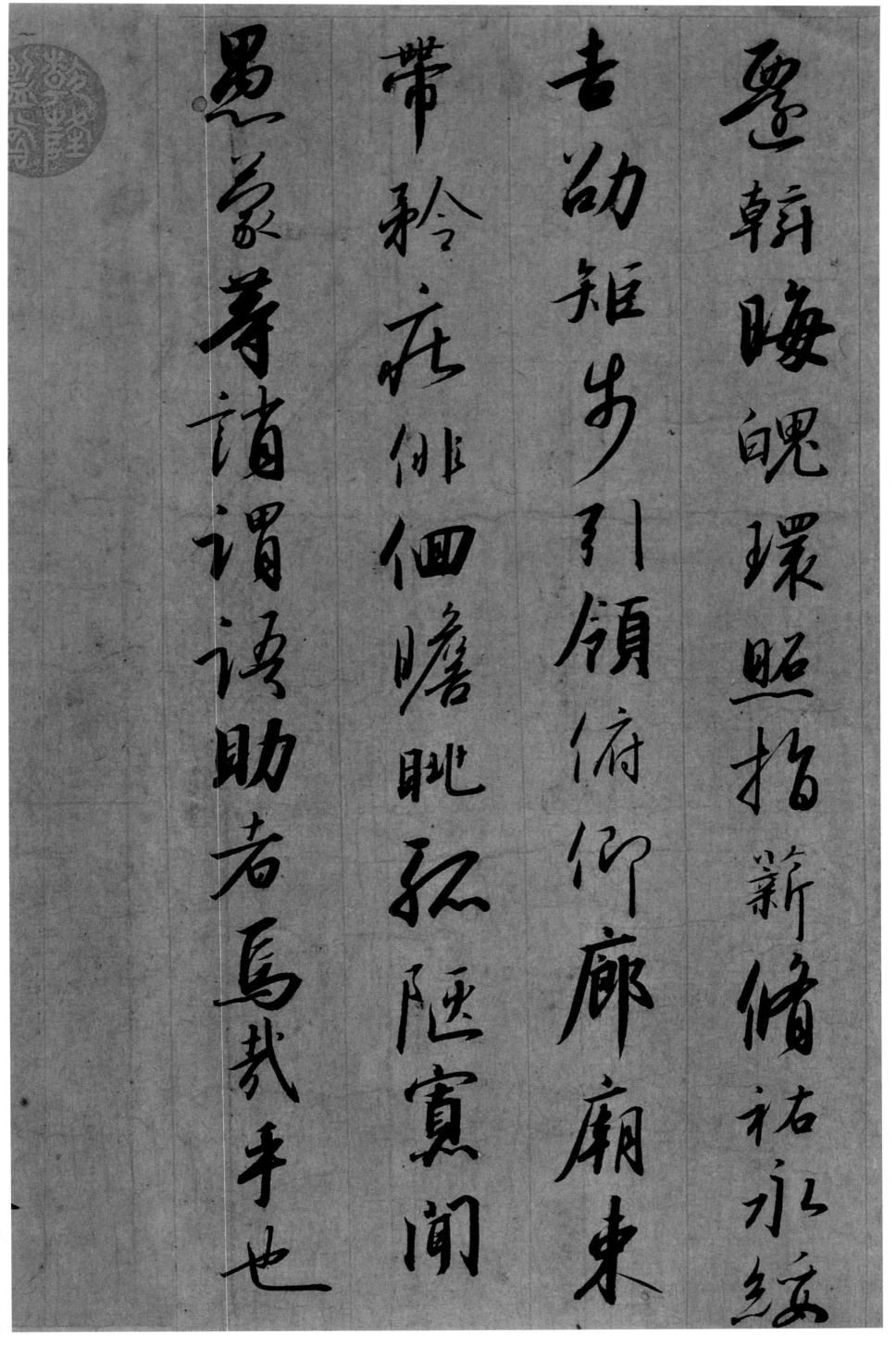

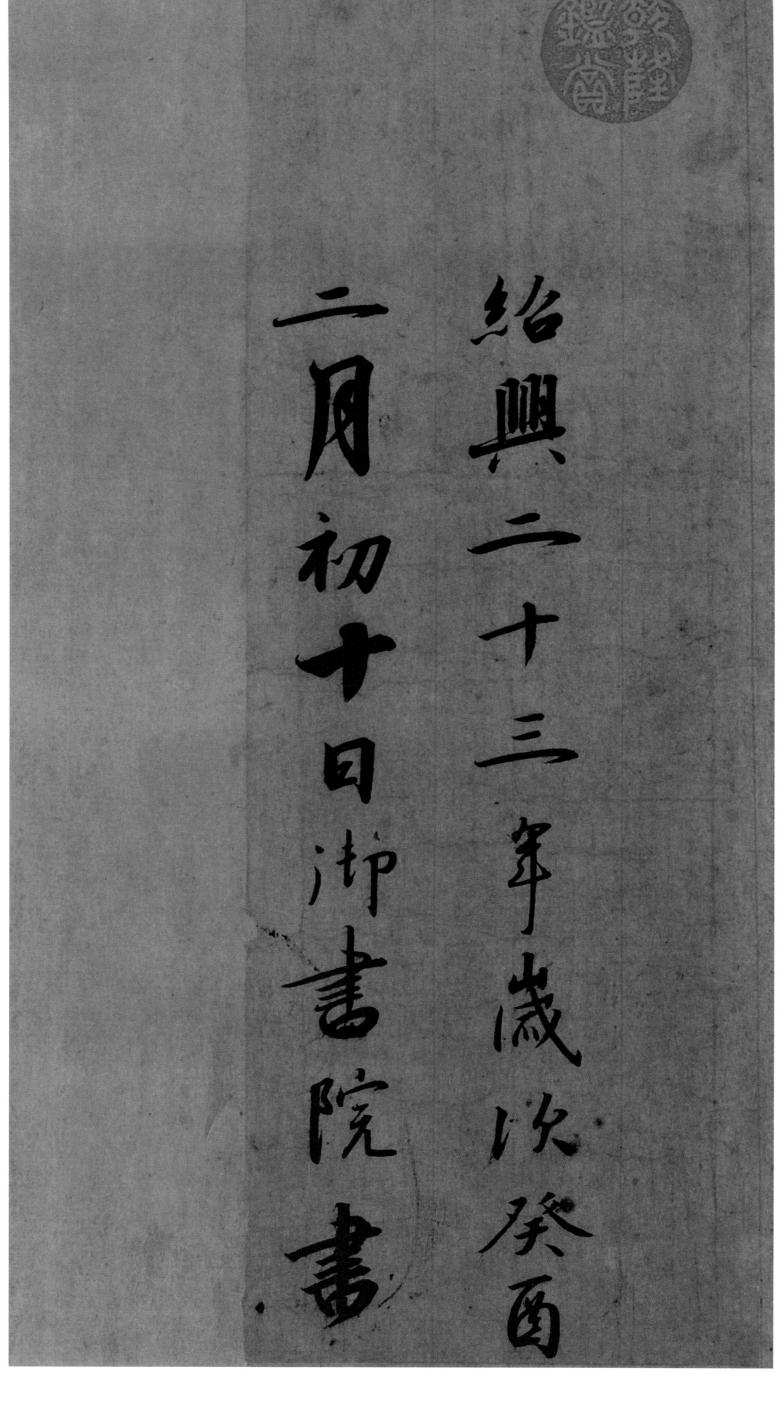

紹興一 一十三年崴次癸酉 二月初十日御書院書

 \equiv 0

行書技法

《聖教序》的臨習

孫曉雲

今仍意味無窮。

這種組合爲後人開拓了一條新路,

出現了一種獨特的審美形式,至

《大唐三藏聖教序》,由唐太宗李世民撰序製文,唐高宗李治 弘福寺沙門懷仁奉敕集晋右將軍王羲之書迹而成

字勒碑之精品, 教序》二千四百餘字,字字皆有來歷,組合巧妙, 王羲之書法真迹在當時已流傳極爲稀少, 且真贋相雜。此 亦爲臨習王字之難得的資料佳品 刻工精美, 爲王 **《**聖

孜孜不倦, 磨礪、流連其間, 留下了艱苦足迹 王字, 皆必習此 魏晋至今, 歷代書家皆以王字爲宗,發展各自面目。 《聖教序》。 先賢浸淫多年, 花費無數心血 而學習 功夫,

腕平

掌竪

《聖教序》其主要特點

掌虚

(一)正、行、草字組合自然

難怪被後人稱爲『异才』。而且, 可見當年懷仁在書法造詣上必定是精達通曉,深得王字之精髓要領 草字皆有, 要使用多種不同寫法,變化多端, 此《聖教序》最明顯的特點便是從頭至尾二千四百多字,正、行、 文獻所見王字其餘碑帖中, 間雜其中, 搭配自然, 碑中即使多次出現同一個字, 縱横莫測 多爲純正的草書、 組合得『天衣無縫,勝於自運』。 行書或楷書 也

出現了許多集古人書刻碑,但正、 集古人書刻碑此前并無先例,《聖教序》或爲首創。後來繼之 行、草相隔并存的形式并不多見

> (二) 摹刻準確、 真實

構排列精彩絶倫。其把王字鎸刻、反映得如此準確、 集字鈎摹尤爲細致,如實周到,不减王字絲毫風采。此碑雖年代久 筆過程中的微妙變化, 容易忽視微妙之處。而王字不同於他字的最大特點,正是那些在行 許多主觀意念,摹刻時有意無意地改變了原字的造型與用筆,尤其 照毛筆、 王字爲《聖教序》勒刻碑石,哪裏能容摹刻有絲毫走樣?况且懷仁 一流的高手。 自唐太宗是王羲之的忠實崇拜者, 但從《聖教序》最初精拓可知,此碑字畫清晰, 力求與墨迹一致。能爲大唐刻《聖教序》者以來,定是當時第 此集王字, 與其言碑 墨迹的走向而摹刻。刻工往往因爲相承世襲的技法而加入 稍 疏忽, 便失其妙。因此, 不如言帖。全碑二千多字, 均嚴格按 以朝廷名義下令集 真實、完美而 刻工須精密嚴 細部明了, 結

謹,

(三)以單獨的字爲審美範疇

隽秀,

是碑刻中早期古典主義的經典代表之一。

的是: 字距較大, 迹, 盡管打亂了重新置排, 就章法而言,《聖教序》是較特殊的一種。 以一個單獨的字爲審美範疇。因爲是出自於王羲之一人的筆 而且打亂了原本字的上下關係,所以它不同於一般碑帖 此碑仍有自然的王字規律,因此看上去 由于是集字, 不但

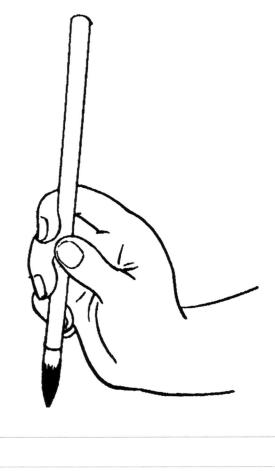

特點。 以區别於其他任何一本碑帖。 其固有的面貌, 始終是統一的。《聖教序》甚至可以隨意剪接, 關鍵在於其中每一個字都有强烈的代表性, 同時, 這也是集字成文、集書成帖的 看起來仍然保持 這可

臨習

隨意發揮。

因此,

如何選擇紙、筆等工具,是首先要考慮的。

臨習本身也是一門藝術, 須注意觀察, 種筆法森嚴、 個人的書法創作便到什麽水平。 必從臨摹開始, 比鋼琴中的練習曲、 心平氣和、 臨摹, 細致周到。無論從氣勢、章法,還是從用筆、 是一個艱辛的過程, 結構完美、變化無常、 細細體悟。 臨摹好比是一塊敲門磚。 臨習到什麽水平, 油畫中的素描。 是一項高超的技能。 尤其是學習王字, 更是一 臨習是爲創作打基礎的, 刻工精良的碑帖, 個不可缺少的過程。 書法的學習入門首先 對《聖教序》 臨習時必須 結體, 相對地 這好 同時 都 這

臨摹 般分實臨與意臨二種, 也就是寫實性臨習與創造性

臨習

實臨

實臨, 結合此碑而言, 必須注意以下幾點:

的原尺寸而來,多爲一寸之内,也就是當時晋代指的『八分』書(編 《聖教序》是集王字而成, 故而字迹大小完全是按墨迹

者案:此指字的尺寸而言)。係用指,

稍加掌功而得。初學者不容

諄言。 喪失了臨習的興趣, 或自 得其效果, 結果衹能事倍功半, 擇尤爲重要。我們可以從 宜寫得過大,因爲要牽涉到 易將字寫到原大,初臨時可以先放寬尺寸,再逐漸恢復原大。但不 第二,古人云:『工欲善其事, 而今人往往不以爲然, 然地放弃,草率、急迫地進入『創作』, 古代書論中反復體察到『紙筆精良』的 用腕、用肘及用臂,過大便不得本碑要領。 用極不相配的工具, 花大量時間, 甚至事倍功無。久而久之,他們便 必先利其器。』書寫工具的選 欲

考究。 元素紙、 膩的紙。 當然不可能常用價格昂貴的絹、綾之類(如今的絹與古代絹又有不 粒過粗的紙張, 否則王字的細微處便無法體現。我們如今在實臨中 今實臨也要避免用這種滲水量過大的生宣。也不宜用雜質過多、顆 魏晋之時,貴族、宮廷中大部分已使用絹、綾,或是質地柔綿、細 就《聖教序》而言, 可以選擇一些質地細膩、綿柔的紙, 如果要實臨得相像, 報紙、仿古宣、 生宣誕生在明末, 熟宣、包裝紙及一些書籍用紙 那個時代是王字的鼎盛時期,工具極其 工具也應當選用相同, 《聖教序》時代是没有生宣的, 吸水量要小些的, 或是比較相 因此如 似的。 譬如

會用五年、十年,也不更换。 言『池水盡墨, 人用筆之講究, 筆的選擇尤爲重要。 頽筆成堆 稍一頹毛, 首先要選擇新或較新的筆。古書論中常 秃了, 舊了, 便弃之, 不像今人一枝筆 一是指古人的用功程度, 二也是指古

小白雲加健。 狼毫均可, 王字遒勁堅挺且婀娜 但羊毫不宜過長過軟,狼毫不宜過粗過硬, 筆鋒一般在 多姿,清利颯爽且志氣平和。雖羊毫、 寸之内。不宜長放於水中浸泡,過於 最好是中、

的筆,等於有了一個良好的開端。不宜長,筆杆是宜細不宜粗,毫是宜尖不宜秃。能够選擇一枝合適不宜長,筆杆是宜細不宜粗,毫是宜尖不宜秃。能够選擇一枝合適勝大則使用不便。用後需清水爽乾。使用起來不順手、不見效的筆

文章,墨的爛、枯皆不行,故臨習者需重視這個問題。大多是墨汁加水。水加得多少,是一門學問,過少則粘厚枯滯,拖大多是墨汁加水。水加得多少,是一門學問,過少則粘厚枯滯,拖大多是墨汁加水。水加得多少,是一門學問,過少則粘厚枯滯,拖

楷、 最好先具備楷書功底, 或先臨習些與王字相近的楷書, 三種字體, 寫法與規律, 一點書法基礎常識, 行、 第三,由於《聖教序》不同於其他碑帖, 或先將此碑中的楷字練熟, 草間隔組成, 相對來說,難度要大些, 然後巧妙地搭配組合在一起。 即臨《聖教序》, 臨習時須全面地掌握楷、 再沿及碑中的行、草字。没有 學習的面也相對廣些。初學者 不易見成效, 更不易到位。 因此臨習者同時要學習 其中二千多字是由 行、草三種字體的 再涉及《聖

接成文的, 可以接上一個狂草字,粗厚與纖細的用筆可以同時出現在上下二字。 準確地把握其中無規律的規律, 間距的不等也是一大特徵。因爲拓本是把碑上的字一條條拓好再連 其面目。 隨意自由, 第四, 然後再尋出各種偏旁部首、 這種無規律正是《聖教序》的規律。在臨習時,必須首先 因此, 間隔也緊寬不等, 《聖教序》從章法上看, 《聖教序》 可以隨意拼接成任何一開本, 似不可預測。一個極工整的楷字下面 各種不同結構字的造型規律, 首先把每一個單獨的字寫好、 似無規律可言。字的大小排列 仍不失 以及 寫標

它們的各種變化。

字便會暢通一氣,自然成章法。
王字素有『魔術師』的魅力,千變萬化,出其不意,不是很快就能把握、認識的。再加之《聖教序》較長,達二千四百多字,性就能把握、認識的。再加之《聖教序》較長,達二千四百多字,是他處便少臨一字。待每個字部都能寫得標準、寫到位時,一頁的工字,與他處便少臨一字。待每個字部都能寫得標準、寫到位時,一頁的工字,與他處便少臨一字。待每個字部都能寫得標準、寫到位時,一頁的工字,與他處便少臨一字。待每個字部都能寫得標準、寫到位時,一頁的工字,與他處便少臨一字。待每個字部都能寫得標準、寫到位時,一頁的工字,與他處便少臨一字。待每個字部都能寫得標準、寫到位時,一頁的工字,

實臨(寫實性臨寫)易出現的問題:

用, 多遍。 的布局空間, 米字、 構是關鍵。 首的搭配、 因此, 第 一, 顏字的區别,不外乎是字的結構與用筆二者的不同。其中結 在這個過程中, 過這一關需要極大的細心與耐心。必須仔細研究每個字 大小、錯讓, 大凡善於用眼的人, 也善於做到結構準確。 結構不準。 筆畫的位置 視覺的記憶、判斷以及糾正起了决定性的作 都是很有講究的。寫一遍不準, 是寫實性臨寫需過的第一關。所謂王字、 長短、高低、斜度與角度, 以及偏旁部 可以重復

『功夫不負有心人』。 結構問題,可以用硬筆幫助解决。平日注意結構的記憶,留

尊重原碑的本來面目。 第二,用筆遲滯。造成這個現象的主要原因是眼睛一邊看帖,
第二,用筆遲滯。造成這個現象的主要原因是眼睛一邊看帖,
第二,用筆遲滯。造成這個現象的主要原因是眼睛一邊看帖,

宇卷 行書

時間仍有抖滯現象, 看邊寫第一遍,記住字的結構用筆之後,再默寫第二遍, 的結構和用筆時, 便不會遲滯。 在問題, 解决用筆遲滯問題的方法是多臨、 還需要再進行一些用筆的基本功訓練 如果不行可以多來一遍, 抖滯、 這表明臨習者對毛筆還不熟悉, 猶豫的問題就會隨之解决。 直到記住爲止。 多寫,熟能生巧。 如果臨習一段 駕馭能力尚存 當能熟背字 一氣呵成 可以邊

求流暢、 果斷, 我們强調的是結構準確基礎上的流暢, 而失其結構, 就成了真正的本末倒置 如果一 味地 追

先要弄清楚何虚何實, 照草書的寫法與用筆規律, 則是那些相連的引帶筆畫。 飄 則虚實相間。 而 第三,虚實不分。 虚筆則粗重結實。 臨習者往往對虚實的分寸把握不當, 何重何輕, 這裹指的實是字本身應該有的筆畫, 如果牽涉到草字, 虚實也應是十分明晰的。 在楷書中, 不能依葫蘆畫瓢 虚的筆畫幾乎没有, 虚實還要復雜得多。 實筆會過細、 因此臨習者首 而行書 而虚 按 過

點着紙, 解該字的寫法之後, 有的是先輕後重, 三分之二的毫鋒着紙, 虚實還牽涉用筆問題。 細如游絲。 有的是在轉折處發力。比如『夢』字是整個筆的 便可以自如地依照碑而處理手下的虚實問題。 在此中雖没有特别明顯的虚實, 粗放有力, 此集字中, 而『趣』『有』字都是筆尖一點 有的字的筆畫是重力在頭: 但臨習者先了

的人每次臨帖都是從頭到尾地抄一遍, 都視而不見, 第四, 作抄書對待。 一遍走過。 這是日常最常見到的 對無論臨得好或不好的地方 一種臨習毛病。 有

來不是一遍便可以準確完美的,不能每次臨寫都似乎是爲了凑一張 臨習的目 的, 首先是要解决每個字的造型及用筆問題, 寫起

做不到

果作抄書對待, 可以過關的字先置一邊, 把握便可放過關, 往最後幾個字還没有前兩 臨習者會把一個字寫十遍以上,最後感覺麻木, 糾正寫一遍, 重點, 完整的臨作似的。 必須對自己負責才是。應該先臨一字,及時總結優缺點, 如果不行可再寫一遍。但至多不可超過三四遍。 勢必效果甚 隔日再重新復習一遍,留下較深刻的記憶。 真要做功夫,是做給自己看的, 不過關的重點臨寫,最後再整篇臨寫。 個寫得好。當然, 微, 且失去了其真正的目的。 如果一兩遍就能準確 以數量凑質量, 要獨個臨寫, 完全 有的 如 往 再 揀

能够掌握一種正確的實臨方 另外, 執筆不當,工具不當, 、法,是書法學習的前提,也是必修課。 都會造成實臨中的問題。總之,

一)意臨

意臨, 也可稱創造性 臨寫。首先,我們得搞清楚意臨的概念。

般意臨有三種含義:

行, 比較保守, 往往是對初學書法者、 是在不失本帖原來面目的基 這實際上是背臨, 的結構安排以及特點了如指掌。滚瓜爛熟後,脱開帖而自己去寫, 些個性發揮的餘地, 隨時可檢驗自己對此碑 第一種是建立在實臨 却是非常見功夫 其中的創 不拘 初臨 的基礎上。多次的實臨令臨習者對碑帖 的, 習者而言的。將實臨與這種意臨交替進 ;泥於每個字的每個具體部分。這種意臨 的把握程度如何。 |礎上,給予臨習者少量的創作空間。 造性體現在臨習者有較多的自由度以及 實臨不過關的人, 雖然這種意臨看上去 這種意臨就絕對 這

風格, 的臨習經驗的積累 爛熟於心, 於能爲的, 這時的臨習已不僅僅拘泥於本帖, 第二種是長期對王字有所留意, 王字的筆法、 得以融會貫通, 因爲這要求有扎實的王字基本功, 呼之欲出, 自由發揮。 以自己對王字的理解體會, 這種意臨不是初學、 而可以隨意融入王字其餘書迹的 或有書法方面較長久 主觀地去臨寫 結構、 初臨者所急 章法已

少地加入王字的某些東西,這可謂是真正創造性的『意臨』。少地加入王字的某些東西,這可謂是真正創造性的『意臨」。少地加入王字的某些東西,這可謂是真正創造性的『意臨』。少地加入王字的某些東西,這可謂是真正創造性的『意臨』。

在意臨中易出現的主要問題:

後盾, 做功夫者爲『無個性』。 可笑。俗話説: 家的意臨有着絶然不同的質的區別。 他們通常羨慕和模仿專家書家的意臨, 他們不肯下苦功, 一分耕耘, 來認爲那些實臨且卓有成效者爲『没有創造性』, 於是便用『意臨』來搪塞解釋, 要想直接省事進入後一種意臨狀態, 些初學、 一分收獲。 『水到渠成。』任何事有它本身的規律,急不得 初臨者往往以『意臨』爲一條逃避實臨的捷徑 因爲臨不好、臨不像, 又不想放弃, 也不想改觀 其實, 這種『淺嘗輒止』 或用『意臨』來拔高和標榜自己。 如果没有扎實的書法基本功作 以爲有個性、 衹能是自欺欺人, 荒唐 視那些老老實實 的『意臨』與專 有派頭, 反過

此外,還有一些臨習者面對碑帖時,可以發揮得不錯,一旦

反省與書法有關的事物,即所謂字外功夫,便會出現上述狀况。(四碑帖的特徵、精神未及時總結歸納,自然把握不住。二是因爲太個碑帖的特徵、精神未及時總結歸納,自然把握不住。二是因爲太離開碑帖,就靈感全無。問題一是出在臨寫時没有注意記憶,對整離

應該是:臨寫時的感受在默寫時能呼之欲出,而在創作時更能隨時毋諸是:臨寫時的感受在默寫時能呼之欲出,而在創作時更能隨時與東東庸置疑,即使是意臨,目的也是爲了創作。最佳臨寫效果

拈來便是

多	4	3	- (4)(子)此 横如同一彎
無无	年	子	- 擔,末尾多有 引帶,爲草法。 _ (5)(年)末
这	カムや生年	了子	一横兩頭稍抬 起,爲連下筆 用,深鋒平 勒,筆鋒仰起 仰收。
		3	(6)(無)在 此字中,最後 一横寶爲四 點,草法,用 筆有力而刹。
7		3	

(1)(一)此爲 常見的長横, 起筆頓筆分明。 稍向右上方傾 三 斜,"八法"謂 之"鱗勒",筆 二方前前 -== 鋒仰收。 (2)(三)前 二横均爲短 横,"淺鋒平 勒", 飽滿有 力。一般多横 并列,一横爲 長,其餘爲短。 (3)(前)"月" 字之中的兩横 作兩點用,短 促且連續不斷。

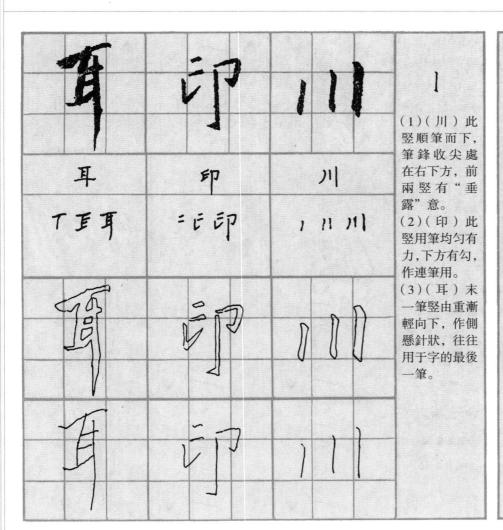

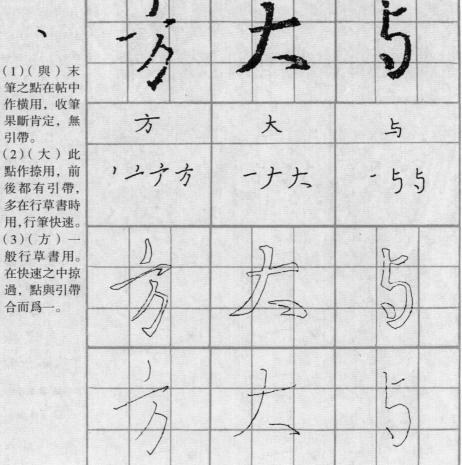

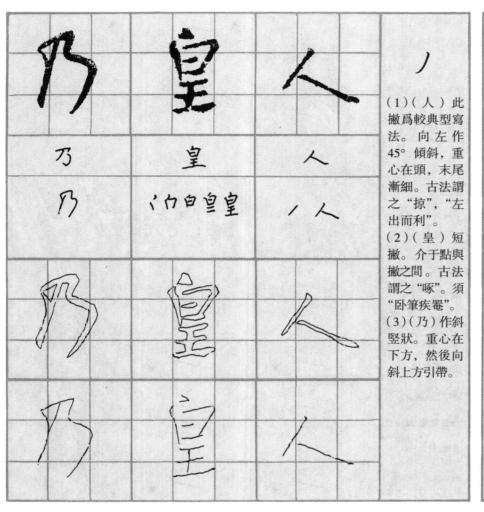

(4)(早)末 筆較隨意,呈	村	而	7
蚯蚓狀。 (5)(而)此 字中兩小竪作	卉	栭	早
點,短小而 急速。 (6)(卉)末竪 呈短撇狀,多 用于行草書。	+ 土. 寺	てある	口包里早
		FIDD .	
	+	(7)	7

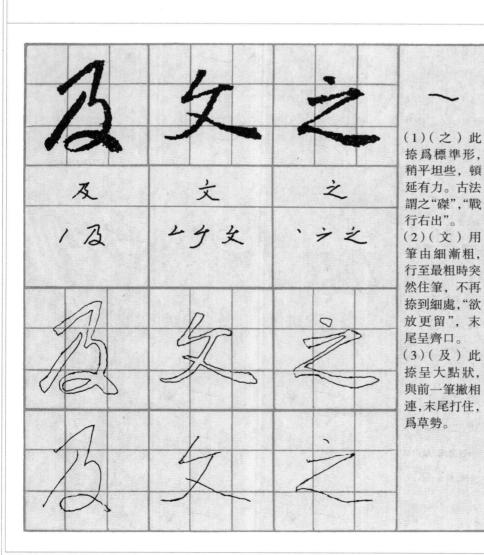

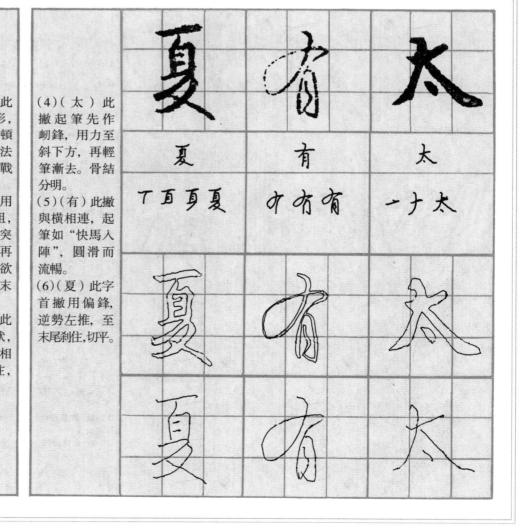

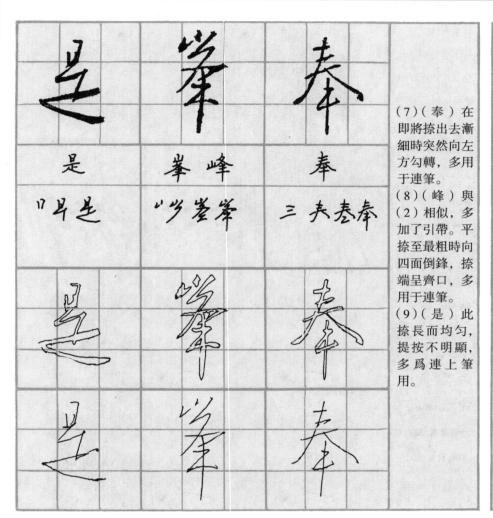

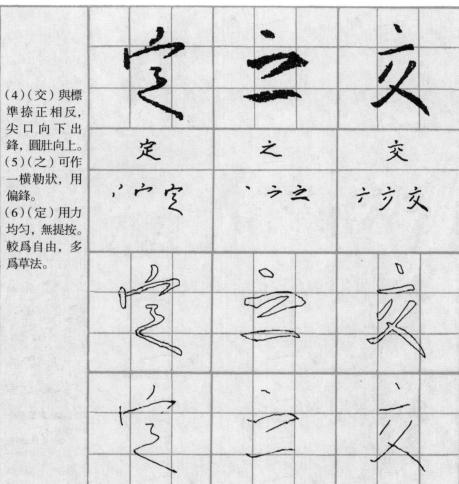

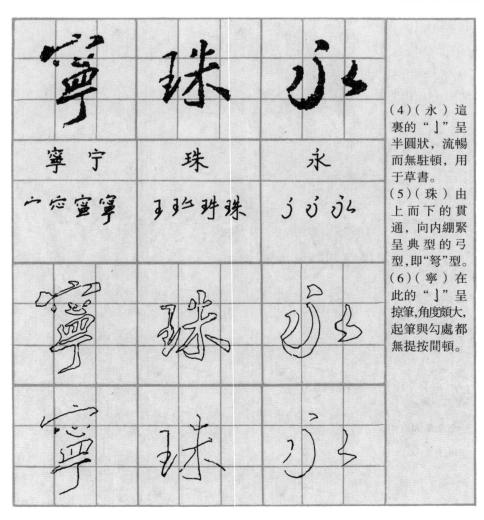

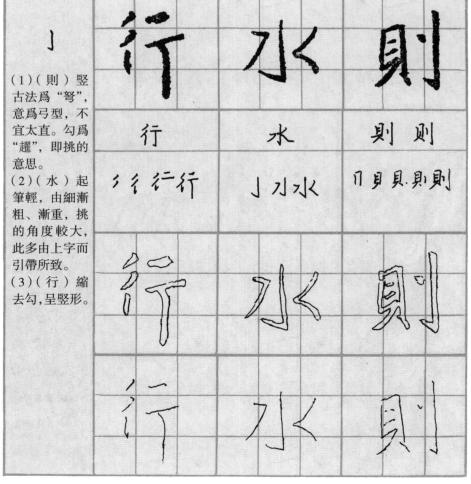

月	カ	物	フ (1)(物)此 " 7 "爲"八
月	力	物	法"中"勒— 弩一趯"匯一 筆。此處較扁
I J] A	フカ		些,交待分明。 (2)(力)起筆 用力,勾時未 頓筆,順筆帶 過,較隨意。
			(3)(月)此字 此處偏長,處 理成向内弩緊 的形狀,欲勾 時向外拓展。
	7	15/17	

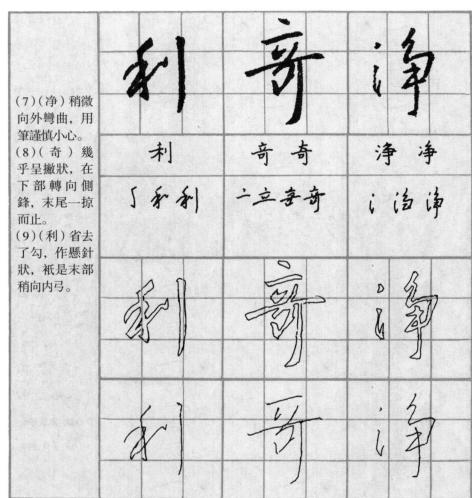

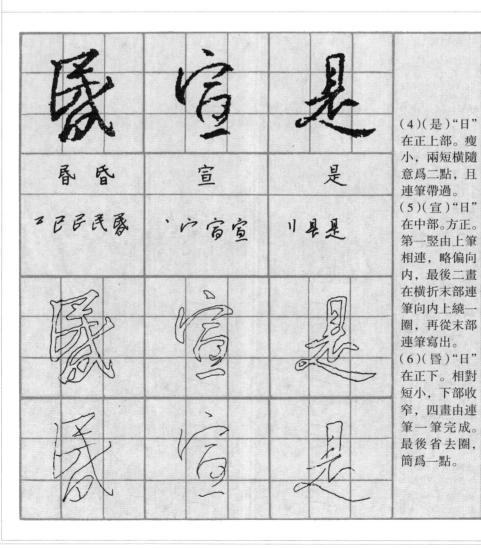

日 (1)(日)楷 法。注意,在	星	政	8
"日"不作爲 偏旁部首時, 最後一横須寫	涅	晦	E
進左右兩竪之内。 (2)(晦)"日" 在左部。細而長,仍須比右	v 温温湿	旧日政场	11111
展,仍須比石 部字小。 (3)(涅)"日" 在右上部。偏 扁寬,横折處 突然收小,呈 倒梯形。末一 横在外封口。	V.S.		(00)
	,过少	14	

四

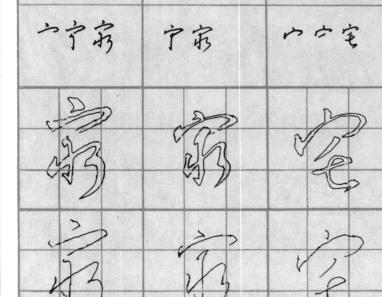

穷

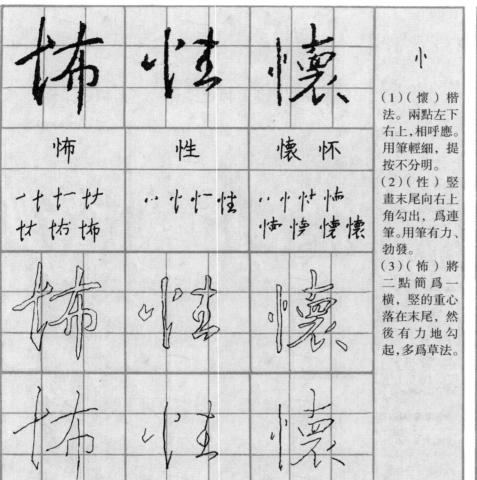

(1)(彼)前二 撇順勢而下, 竪短促而接近 微 復 复 點,并與下筆 連筆。基本屬 工致型。 (广传教 广泊遵 , 柳坡 (2)(復)簡化 爲一點加一竪, 行書寫法。 (3)(微)更趨 簡化,連爲一筆, 一畫三折,有 些像"3"的 寫法, 用筆快 速多變。

(4)(宅)第 三筆减去了 "つ"的勾棱 角, 用飄逸的 虚筆,重心落 于最後向内 勾上。 (5)(窮)第 二、三筆相 連, 横仍是虚 筆帶過。衹是 第三筆點稍回 筆鋒,尚存些 意。草法。 (6)(窮)二 三筆完全簡爲 "つ",用實筆, 概括有力, 乎 直而硬朗。

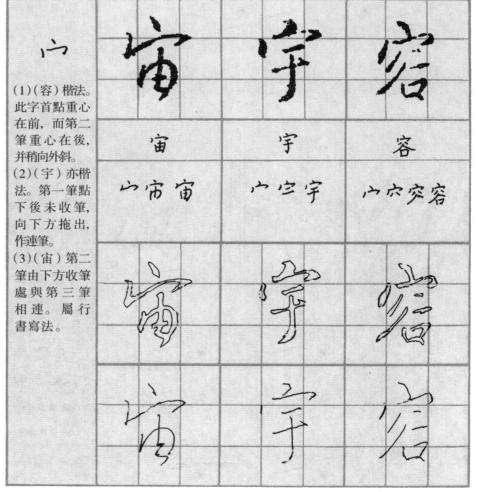

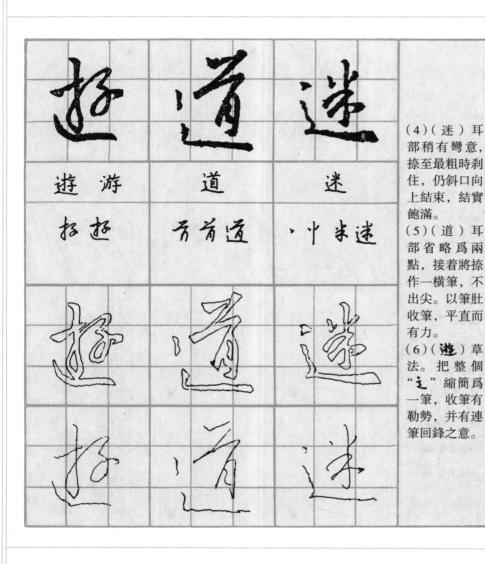

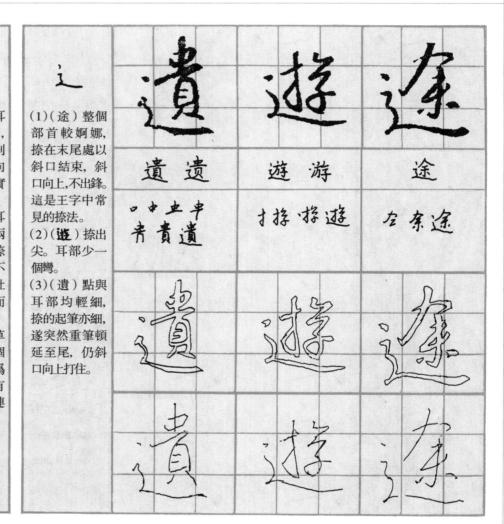

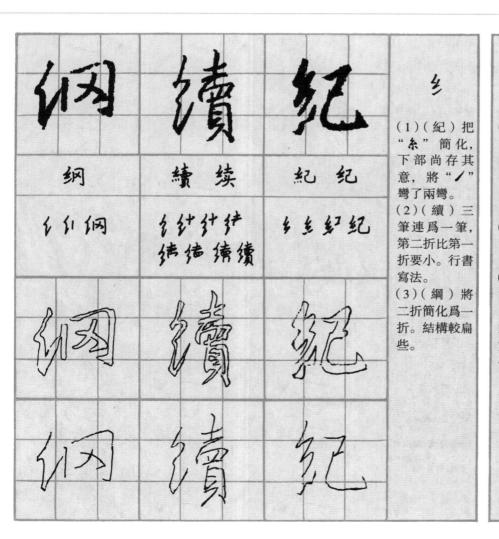

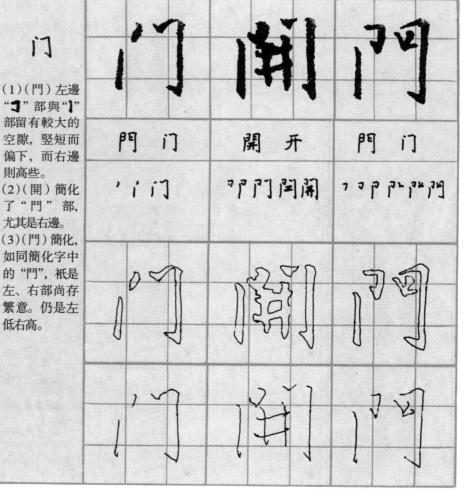

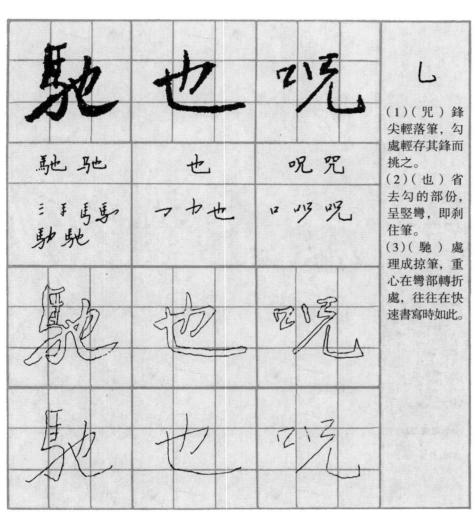

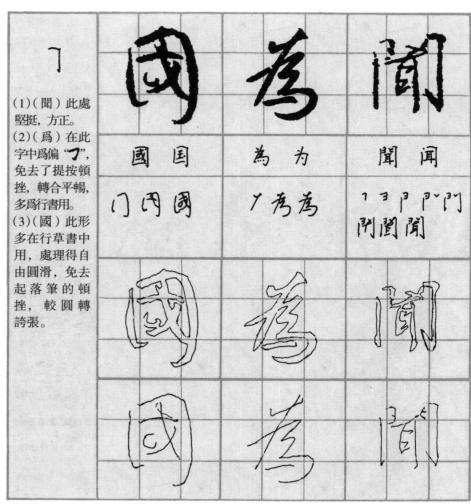

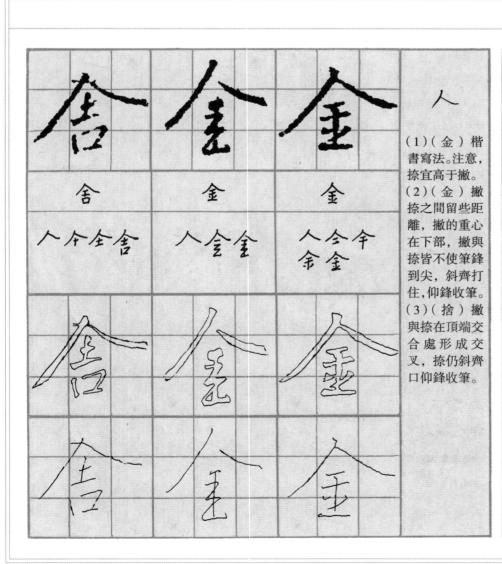

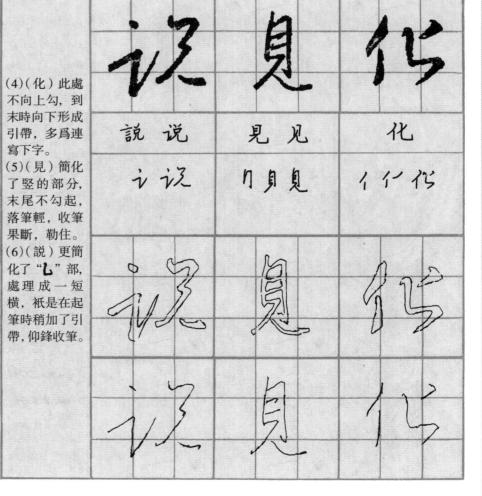

四

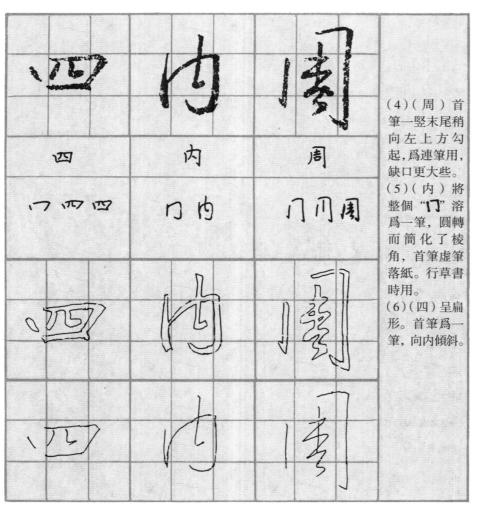

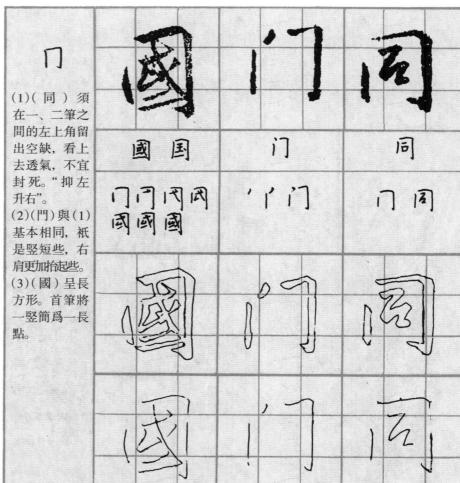

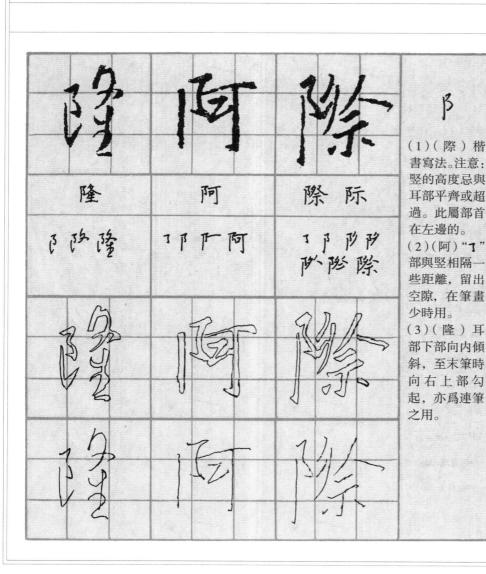

ナ (1)(右) 楷書 寫法, 在撇畫 的 首 部, 有	布	左	石
一横畫之意。 行筆可先撇	布	左	右
後横。 (2)(左)此 行筆是先横後 撇。横爲掠筆, 輕盈帶過。撇	办布	ーナチ左	ノナ右
輕盈帶過。撇 的重心在近末 尾處。 (3)(布)草書 寫法。撇與橫 連爲一體。			
	7	1-	72

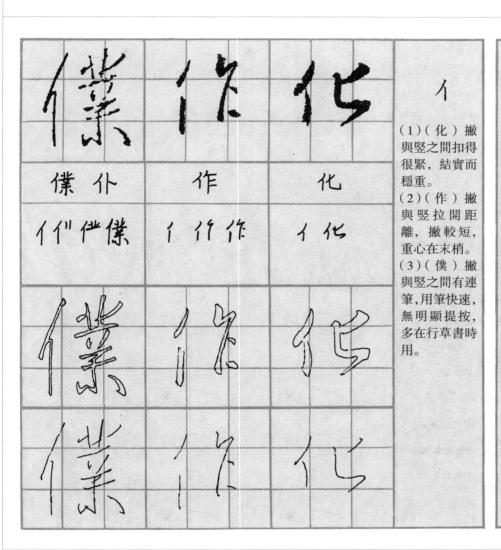

(4)(鄙)此屬 部首在右邊。 一竪到底,筆 耶 郎 鋒打住,多用 于楷書。 (5)(郎)竪至 自自自即 丁耳耳耶 少二新番都 末尾由重漸 輕,呈懸針狀。 (6)(耶)與(5) 不同的是, 竪 行筆至下部 時,轉爲側鋒, 末部漸細,凸 肚部分在右, 呈側懸針狀。

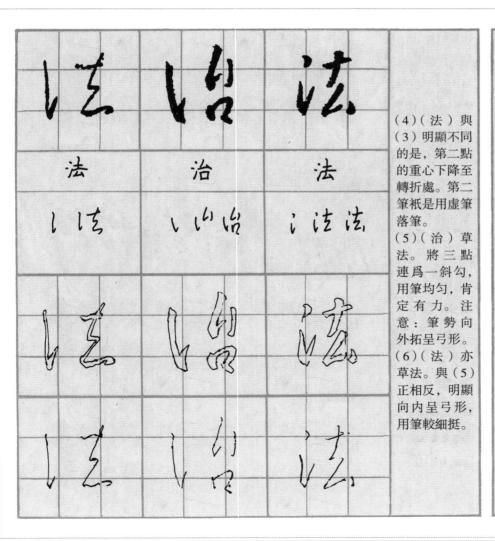

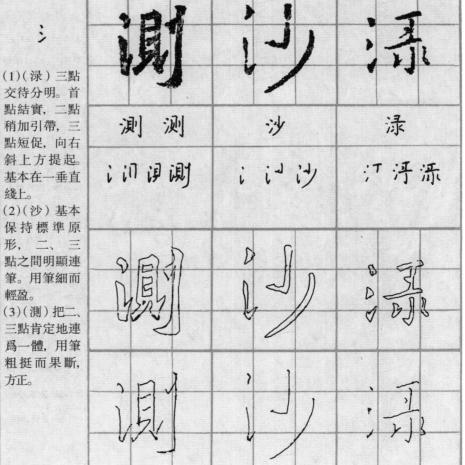

四 六

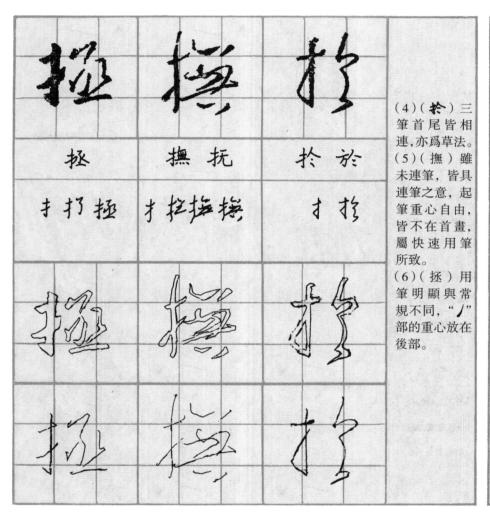

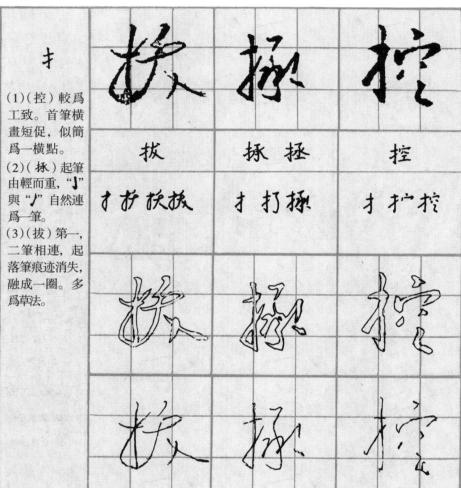

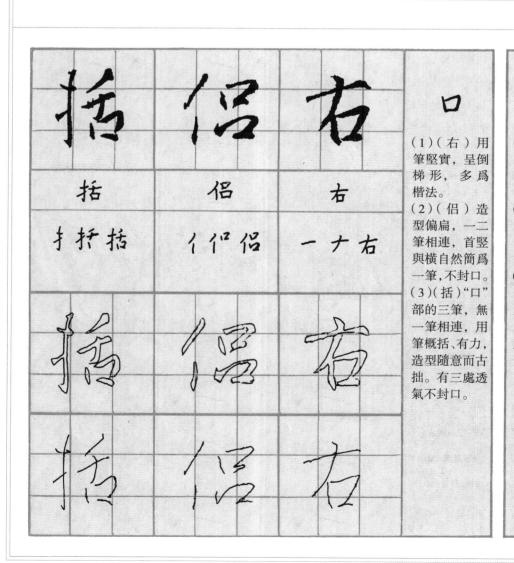

士 增) 用	地	切	塘
。起落筆 , 提按不 切)首筆	地	切	增
川帶,二、相連,勾 村那稍弓。 也)"✔"	+ 坎地	一七切	上地地增
自然爲一		41	
	技	七刀	力

四
L

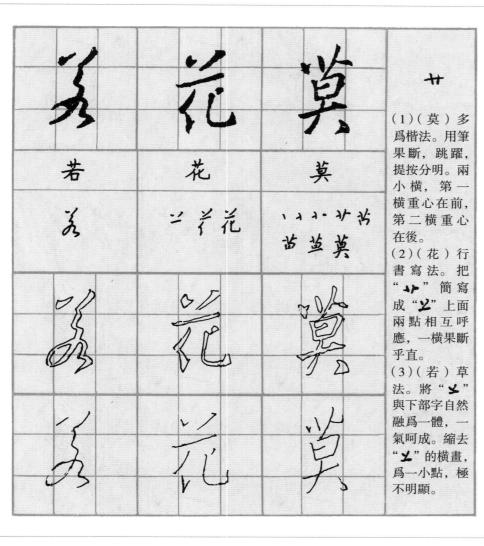

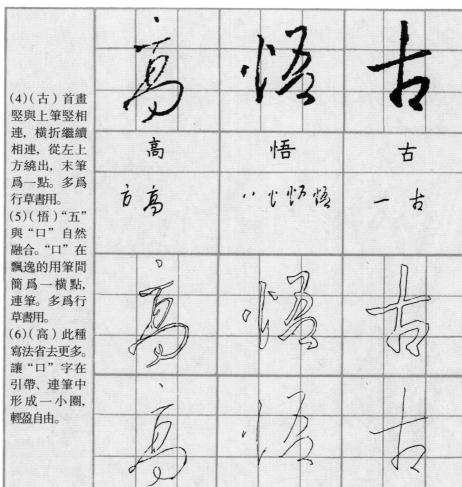

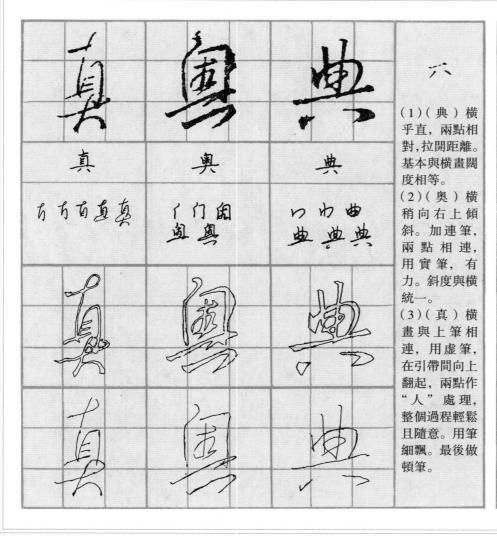

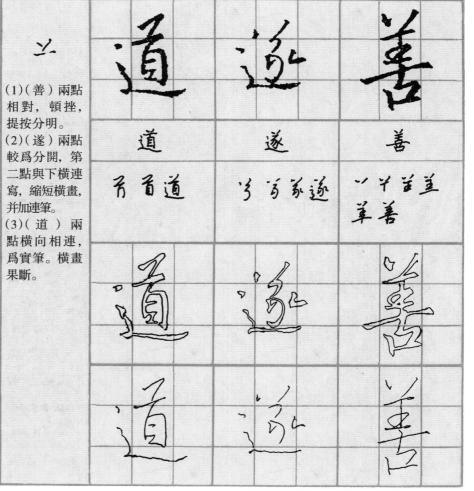

(1)(度)第二 畫稍有引帶, 第三畫撇的重 心在末部,二、三筆之間留有 度 塵尘 慶庆 空隙。 一广座度 广户户户唐唐唐唐 (2)(塵)撇的 起筆在横的左 側三分之一處, 摩度 不留空隙, 平 直斜下, 至末 尾時向上略爲 (3)(慶)横、 撇相連在右側 頂端,角度甚小, 末稍勾起同(2)。

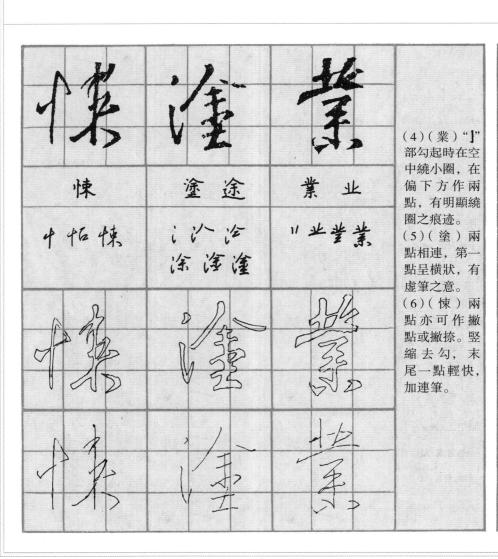

八、 (1)(崇)"] "短 小,稍斜,重	412	ŧ.	类
心在下,兩點 相對,高低 與"】"底部	1	未	崇
平齊。 (2)(未)免去 竪的勾,兩點 距離拉大些。 (3)(小)兩點 相對的引帶明顯、有力,均 爲實筆。	1 4>	-= 丰未	1山出崇
	CAD D		allo offo
	4)>	+	

1)		ĺ	
			1		
,	1			Į	

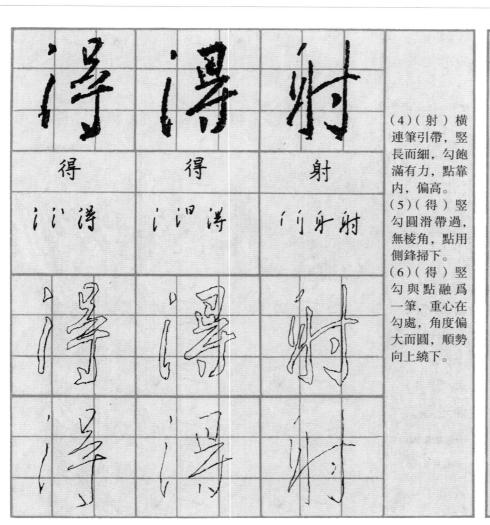

寸 (1)(寺)用 筆結實到位。 點的位置注意 放在横頭和勾 尖間。 (2)(時)横 个位位他 日川此時 由上筆連下, 下筆連"J", 點距勾較近之 上方。 (3)(傅)横 縮短而右上 抬,竪勾短小, 點呈横勢,填 空適中。

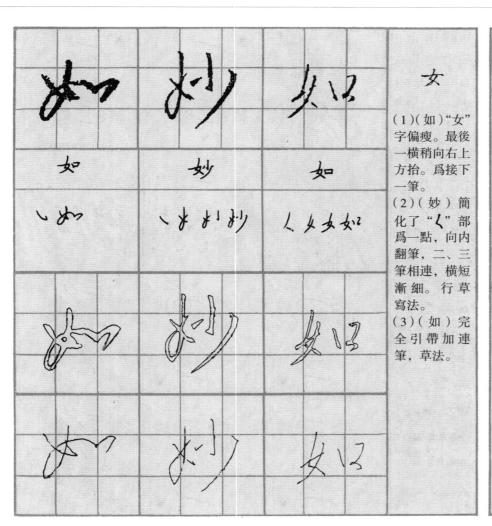

3	过	自
豈岂	周	省岭
堂	山当岸岸	1山史孝等
	153 Co	No Page
7	13	
	当地	- 岩 山当岸崖

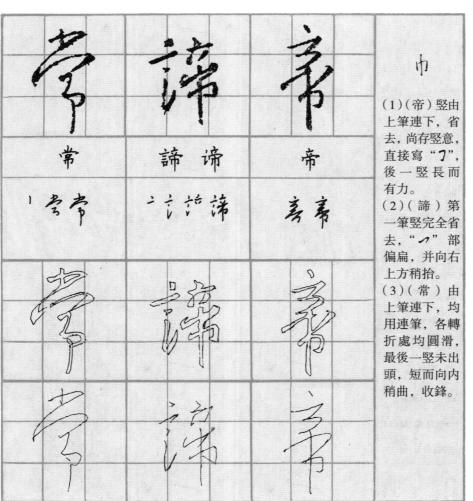

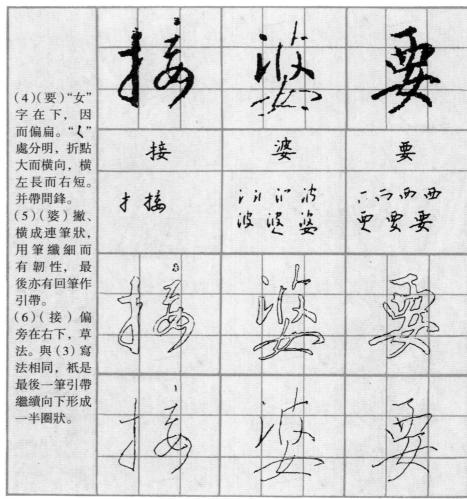

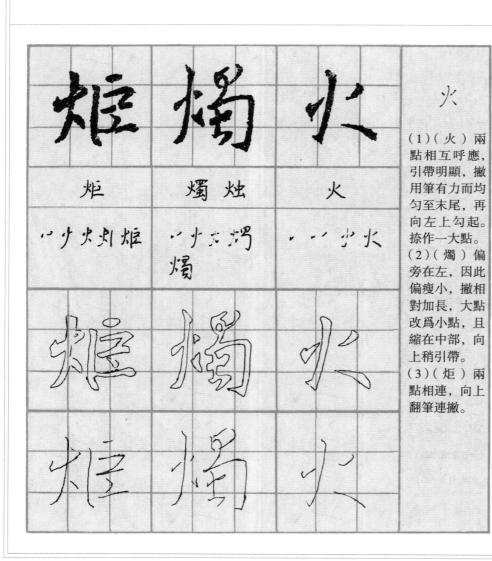

王 (1)(璋)行 草寫法。四筆 作一筆相連, 聖圣 珪 二、三筆之間 繞一圈向下頓 筆,從頓筆的 一门的的那里 到到推 頂端作提筆。 (2)(珪)圈 珠隆璋 衹繞了一半, 未過竪,即下。 用筆挺拔飽 滿。亦行草法。 (3)(聖)部 首在下。三横 無明顯長短。

五

深

じかに深

集

个个信任

進华集

(4)(林)"木" 在右。竪帶 勾,偏扁,末 林 筆爲捺。 (5)(深)"木" 字在右下。竪 十十十 亦帶勾, 捺爲 一大點,不留 材林 間隙。 (6)(集)"木" 字在正下,横 加長, 竪出頭 甚短,左右兩 點拉開距離。

木 (1)(桂)楷 法。"木"字 在左。末筆小 而短。 標标 相 桂 (2)(相)行 書寫法。二、四筆相連。撇 木柱柱 十 初 相 末部回鋒向上 考特, 勾起。 (3)(標)與 (2) 所不同的 是, 竪與撇均 向内兜。用筆 結實隨意。

忍	体	去,	(4)(志)"心" 部由于草寫而
愚	德	志	簡化爲相連的三點。前二點趨勢向上,
男惠	ltt*博	- + 志,	後一點向下 頓。距離高低 均等。 (5)(德)三 點仍相連,與
			(4)同。但第 一點簡爲提, 第二點最重。 第三點偏上 部,收筆時筆 鋒轉而向上。 亦爲妙處。
7		1	(6)(愚)更 趨簡化,全用 實筆連帶,以 提升始,末點 向下頓筆加引 帶,爽净痛快。

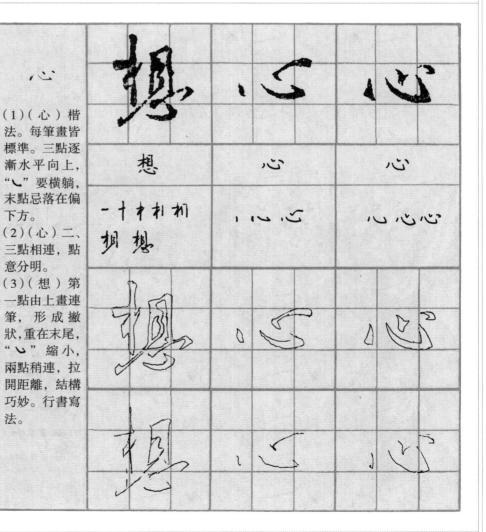

五二

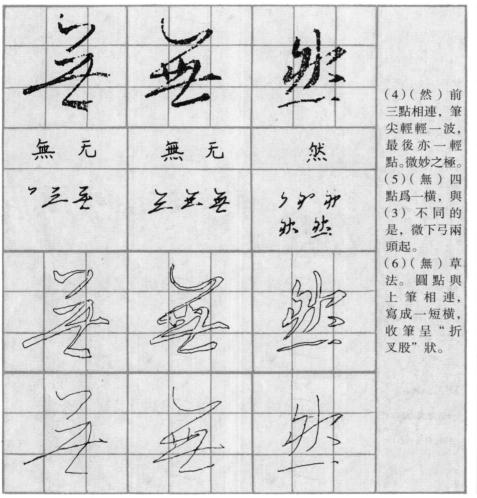

(1)(無)四	避	阳谷	1
點簡化爲三點,均有引帶。 (2)(照)看上去是一横,三點意思明確。	照	照	無无
(3)(照)簡 化爲一大横, 用實筆,微向 上弓起。	门山昭兴	以 10.70 10.	全五年
		(1) (2) (3) (4) (4) (4) (4) (4) (4) (4) (4) (4) (4	
	113	17/3	17

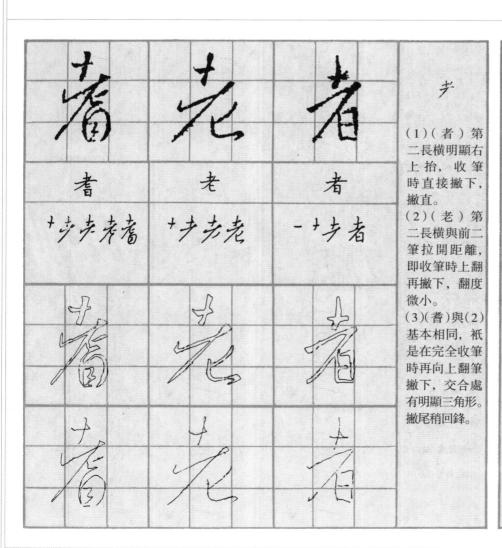

女 (1)。明)(有) (2) (每。 (4) (每。 (4) (4) (4) (4) (5) (5) (6) (7) (7) (7) (7) (8) (8) (8) (8) (8) (9) (9) (9) (9) (9) (9) (9) (9) (9) (9	V3	教	校
	故	敏	教
	43 13	兰 五 五 五 五 五 五 五 五 五 五 五 五 五 五 五 五 五 五 五	+卢寿孝教
		#1	大

12	读	福	(4)(論)言 部下半部連爲
説 说	讀 觜	論论	一筆,上加 一點。 (5)(讚)言
`iis ix	`亡も讃	'往轮输	部與(4)相似, 行筆更加簡略,起筆輕細。 (6)(説)言 部是行書中簡
N.S.			略的寫法,形同現在的簡體言部。
7/3.	块	沙山	

(1)(許)楷 法。左邊"口" 字末筆與右 記记 许 邊的"午"字 上半部筆意 相連。 主言言 (2)(記)以 撇點和竪折挑 代替言字旁的 下部。 (3)(讃)言 字旁的兩短横 和"口"一筆 完成, 行草寫 法。

颠	預	秀	貞 (1)(類)頁 部寫法較爲規
真颠颠	房 房页	類类	整。下部横和第一點相連。
一十九真 射頻	口户无沉頹	7半半步参	部較爲疏放, 撇畫和左竪 連寫。 (3)(顛)頁 部較爲疏放,
	AS	30000000000000000000000000000000000000	第一、二筆連寫,錯落有致。
京系	15)	表見	

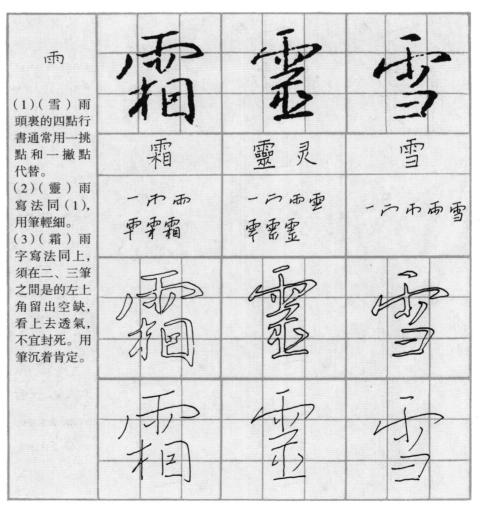

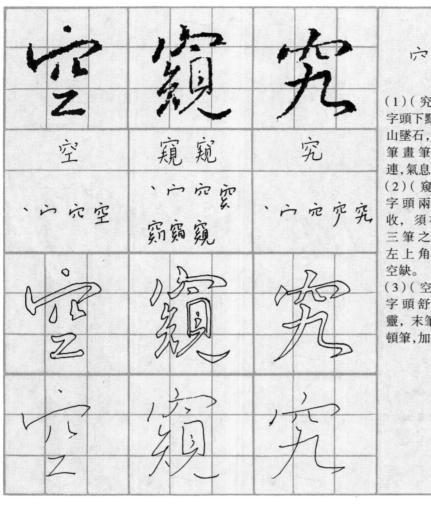

(1)(究)穴 字頭下點如高 山墜石,其他 筆畫筆意相 連,氣息貫通。 (2)(窺)穴 字頭兩點緊 收, 須在二、 三筆之間的 左上角留出 空缺。 (3)(空)穴 字頭舒放空 靈,末筆向下 頓筆,加引帶。

了 (1)()()()()()()()()()()()()()	34.	るな	31
	35、	马山	31
	3 34 35 35	3 34	3 31
	350	3	3
	3-1-	74	3

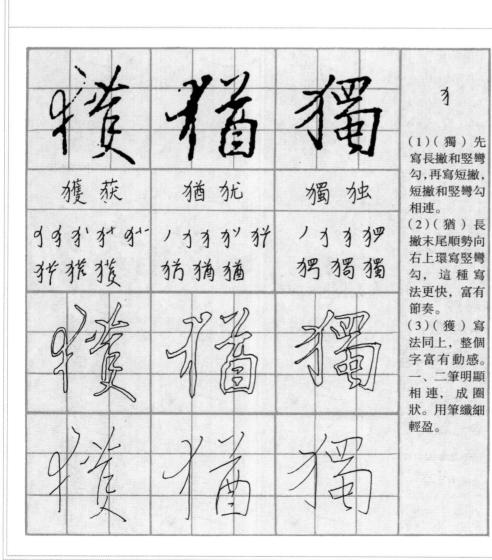

(1)(鏡)金 字旁撇畫取直 勢,右點及時 鑑 鑑 收筆。 (2)(鑒)金 字旁撇畫取直 全金鈴 全金金釗 全金纱 勢,右點連帶下一筆的 錯鏡 錐銭鎸 **端** 鎰 起頭。 (3)(鎸)金 字旁底横以挑 畫代替,整個 字近于楷法。

歷代集評

書法形態論

揚波騁藝,餘妍宏逸;虎踞鳳跱,龍伸蠖屈。資胡氏之壯杰,兼鍾 公之精密;總二妙之所長,盡衆美乎文質。 筆放體, 粲乎偉乎, 邈乎嵩、岱之峻極, 雨疾風馳; 綺靡婉婉, 如珪如璧。宛若盤螭之仰勢,翼若翔鸞之舒翮。或乃飛 燦若列宿之麗天。偉字挺特, 奇書秀出; 縱横流離 詳覽字體, 究尋筆迹,

東晋·王珉《行書狀》

比,

然。

而復虚。 玉瑕, 鈎距,若秋鷹之迅擊。故覆腕搶毫, 拓 。每作一點畫, 皆懸管掉之, 令其鋒開, 而環轉紓結也。旋毫不絶, 行書之體, 自然之理。亦如長空游絲, 右軍云: 『游絲斷而能續,皆契以天真,同於輪扁。』又云: 略同於真。至於頓挫盤礴, 内轉鋒也。 容曳而來往;又如蟲網絡壁, 乃按鋒而直引,其腕則内旋外 自然勁健矣。』 加以掉筆聯毫, 若猛獸之搏噬; 若石璺 進退

唐・虞世南《筆髓論》

非草非真, 發揮柔翰, 星劍光芒, 雲虹照爛, 鸞鶴嬋娟, 風

行雨散,

劉子濫觴,

鍾胡彌漫

唐・張懷瓘《書斷》

書法源流論

案行書者,後漢潁川劉德昇所造也, 即正書之小譌。 務從簡易

> 氣縱横,則義謝於獻;若簪 父云: 『古之章草, 未能宏逸, 頓异真體, 今窮僞略之理, 極草縱 昔鍾元嘗善行狎書是也, 而善學者乃學之於造化, 而子敬最爲遒拔。夫古今人民,狀貌各异,此皆自然妙有,萬物莫 則回禄喪精,覆海傾河,則元冥失馭,天假其魄,非學之巧。若逸 之致,不若藁行之間,於往法固殊也,大人宜改體。」觀其騰烟煬火, 相間流行,故謂之行書。王 惟書之不同,可庶幾也。故得之者,先禀於天然,次資於功用。 劉德昇即行書之祖也 异類而求之, 固不取乎原本, 而各逞其自 爾後王羲之、獻之并造其極焉。獻之嘗白 1裾禮樂,則獻不繼羲。雖諸家之法悉殊, |愔云:晋世以來,工書者多以行書著名。

唐・張懷瓘《書斷》

也。 下, 是鴑驥遂分。 書之有行, 星之况。信乎行書之在字學,非富規矩、有來歷不能作此。譬之千 爲翰墨之冠。晚有王珉復善此學, 瘦勁, 昇者, 於是兼真謂之真行,兼草則謂之行草。爰自西漢之末, 里之足,屈伏櫪下, 及晋王羲之、獻之心得神會處,不由師授,故并臻其極,蔚然 復有鍾繇、胡昭者同出於德昇之門。然昭用筆肥重,不若繇之 自隸法掃地而真幾於: 實爲此體,而其法蓋貴簡易相間流行,故謂之行書。德昇而 故昭卒於無聞,而繇獨得以行書顯,當時謂繇善行狎書者此 則成虧何在?及其緩轡闊步, 亦若也。 拘, 草幾於放, 介乎兩間者, 而議其書者有峻如崧高、爛若列 争馳蟻封間, 有潁川劉德 行書有焉。 於

北宋《宣和書譜・行書叙論》

少有失誤, 晋代諸賢, 便於揮運而已。草出於章, 行出於真, 神灑落, 姿態備具, 真有真之態度, 諸帖次之, 嘗夷考魏、晋行書, 顔、 亦不相遠。《蘭亭記》及右軍諸帖第一,謝安石、大令 亦可輝映。 柳、 蘇、 所貴乎秾纖間出, 米,亦後世之可觀者。大要以筆老爲貴. 自有一體, 行有行之態度, 草有草之態度 與草書不同。大率變真, 雖曰行書,各有定體。 縱復 血脉相連, 筋骨老健, 風 以

筆後者勝

南宋・姜夔《續書譜》

必須博學,

可以兼通

之上云。 家之書品, 二家爲行書法, 世言漢劉德昇造行書, 庾肩吾已論次之。蓋德昇中之上,胡昭上之下, 俱學之於劉德昇』, 初不謂行書自德昇造也。至三 而晋《衛恒傳》但謂『魏初有鍾、 鍾繇上 胡

東坡謂『真如立, 行書有真行,有草行,真行近真而縱於真,草行近草而斂於草 行如行,草如走』,行豈可同諸立與走乎!

行, 以來, 如繪事欲作碧緑, 衹須會合青黄, 行書行世之廣, 未有專論其法者。 與真書略等, 蓋行者, 真之捷而草之詳。知真草者之於 篆隸草皆不如之。然從有此體 無庸别設碧緑料也。

清・劉熙載《藝概・書概》

執筆

凡學書字, 先學執筆, 若真書, 去筆頭二寸一分,若行草書

去筆頭三寸一分,執之。

與拙管同也

筆近而不能緊者, 執筆有七種。有心急而執筆緩者,有心緩而執筆急者。若執 心手不齊,意後筆前者敗;若執筆遠而急,意前

(傳)東晋・衛鑠《筆陣圖》

得其法, 識其門。 望字之生動。獻之年甫五歲,羲之奇其把筆,乃潜後掣之不脱,幼 掌實, 也?筆在指端, 則掌虚運動, 適意騰躍頓挫, 生氣在焉; 筆居半則 勢有餘矣;若執筆深而束, 然執筆亦有法,若執筆淺而堅,掣打勁利,掣三寸而一寸着紙, 如樞不轉, 此蓋生而知之。是故學必有法,成則無體,欲探其奧,先 有知其門不知其奥, 掣豈自由, 牽三寸而一寸着紙,勢已盡矣。其故何 轉運旋回,乃成棱角。筆既死矣,寧 未有不得其法而得其能者。

唐・張懷瓘《六體書論》

夫把筆有五種, 大凡管長不過五六寸, 貴用易便也。

使用不成。曰平腕雙苞,虚掌實指,妙無所加也。 皆以單指苞之,則力不足而無神氣,每作一點畫,雖有解法,亦當 其要實指虚掌, 鈎擫訐送, 第一執管。夫書之妙在於執管,既以雙指苞管,亦當五指共執, 亦曰抵送,以備口傳手授之説也。世俗

或起藁草用之。今世俗多用五指镞管書,則全無筋骨,慎不可效也。 第三撮管。 第二族管,亦名拙管。 謂以五指 **撮其管末,惟大草書或書圖幛用之,亦** 謂五指共擴其管末,吊筆急疾,無體之書,

爲也。近有張從申郎中拙然而爲,實爲世笑也。管書之,非書家流所用也。後王僧虔用此法,蓋以异於人故,非本管書之,非書家流所用也。後王僧虔用此法,蓋以异於人故,非本第四握管。謂捻拳握管於掌中,懸腕以肘助力書之。或云起

凡淺,時提轉,甚爲怪异,此又非書家之事也。是效握管,小异所爲。有好异之輩,竊爲流俗書圖幛用之,或以示是效握管。謂從頭指至小指,以管於第一、二指節中搦之,亦

滯不通,縱用之規矩,無以施爲也。 帶不通,縱用之規矩,無以施爲也。雖執之使齊,必須用之自在。今 兼助爲力,指自然實,掌自然虚。雖執之使齊,必須用之自在。今 大皆置筆當節,礙其轉動,拳指塞掌,絶其力勢。况執之愈急,愈

所爲合於作者也。故每點畫須依筆法,然始稱書,乃同古人之迹,浮滑則是爲俗也。故每點畫須依筆法,然始稱書,乃同古人之迹,浮滑則是爲俗也。故每點畫須依筆法,然始稱書,乃同古人之迹,

- 唐・韓方明《授筆要説》

壓者,捺食指著中節旁。

擫者,

擫大指骨上節,

下端用力欲直,

如提千鈞

鈎者, 鈎中指著指尖鈎筆, 令向下。

揭者,揭名指著指爪肉之際揭筆,令向上。

拒者,中指鈎筆,名指拒定。

抵者,

名指揭筆, 中指抵住。

導者,小指引名指過右。

送者,小指送名指過左。

五代南唐・李煜《書述

指欲實, 掌欲虚, 管欲直, 心欲圓。

大凡學書,

--- 元・陳繹曾《翰林要訣》

則善。 抵拒、 提筆法,提挈其筆,署書宜, 有扳罾法, 餘;掣一分, 真書去毫端二寸, 行三寸, 執之法,虚圓正緊,又 導送,指法亦備。 而又曰力以中駐, 食指拄上, 甚正而奇健。撮管法, 而三分着紙: 其曰擫者,大指當微側,以甲肉際當管傍 中筆之法,中指主鈎,用力全在於是。又 曰淺而堅,謂撥鐙,令其和暢,勿使拘攣。 草四寸。掣三分,而一分着紙,勢則有 勢則不足。此其要也。 此執筆之功也。 撮聚管端, 草書便; 而擫捺、鈎揭、

— 明·解縉《春雨雜述》

運腕

枕腕,以左手枕右手腕。

提腕,肘著案而虚提手腕。

懸腕, 懸著空中最有力。今代惟鮮于郎中善懸腕書, 余問之,

瞑目伸臂曰: 胆、 胆、 胆。

元・陳繹曾《翰林要訣》

世傳右軍好鵝,莫知其說。蓋作書用筆,其力全憑手腕,鵝之一身,

唯項最爲圓活,今以手比鵝頭,腕作鵝項,則亦高下俯仰,前後左右,

取此以爲腕法而習熟之, 雖使右軍復生, 無不如意。鵝鳴則昂首,視則側目,刷羽則隨意淺深,眠沙則曲藏懷腋。 耳提面命, 當不過是, 非謔

談也。想當時,興寄偶到,且知音見賞,兼爲後世立話柄耳。

明·湯臨初《書指》

運筆欲活, 手不主運而以腕運, 腕雖主運而以心運。 右軍曰: 『意

學書之法, 在乎一心,

心能轉腕, 手能轉筆。

大要執筆欲緊,

在筆先。』此法言也。

清・宋曹《書法約言》

用筆

藏頭護尾,力在字中,下筆用力,肌膚之麗。故曰:勢來不可止,

勢去不可遏, 凡落筆結字,上皆覆下,下以承上,使其形勢遞相映帶, 惟筆軟則奇怪生焉。

無

使勢背。

轉筆, 宜左右回顧, 無使節目孤露。

藏鋒,點畫出入之迹,欲左先右,至回左亦爾。

藏頭, 圓筆屬紙,令筆心常在點畫中行。

護尾, 畫點勢盡, 力收之。

疾勢, 出於啄磔之中, 又在竪筆緊趯之内。

掠筆,

在於趲鋒峻趯用之。

澀勢, 在於緊駃戰行 之法。

横鱗, 竪勒之規。

此名九勢,得之雖無師授,亦能妙合古人,須翰墨功多, 即

造妙境耳。

(傳)東漢・蔡邕《九勢》

如千里陣雲,隱隱然其實有形。

如高峰墜石, 磕磕然實如崩也

陸斷犀象。

7 百鈞弩發。

萬歲枯藤。

Ţ 崩浪雷奔。

J 勁弩筋節。

(傳)東晋・衛鑠《筆陣圖》

蠖屈蛇伸, 灑落蕭條, 點綴閑雅, (公子曰:)『夫用筆之法,急捉短搦,迅牽疾掣,懸針垂露, 行行眩目, 字字驚心, 若上苑之

春花,無處不發, 抑亦可觀, 是予用筆之妙也。』

(公子曰:)『夫用筆之 ·體會,須鈎粘才把,緩繼徐收,梯不虚發,

五八

斫必有由。 徘徊俯仰, 容與風流。』

唐・歐陽詢《用筆論》

偃仰向背 謂兩字并爲一字,須求點畫上下偃仰離合之勢。

陰陽相應 謂陰爲内, 陽爲外, 斂心爲陰, 展筆爲陽, 須左

右相應。

鱗羽參差 謂點畫編次無使齊平, 如鱗羽參差之狀。

峰戀起伏 謂起筆蹙衄, 如峰巒之狀,殺筆亦須存結

真草偏枯 謂兩字或三字, 不得真草合成一字, 謂之偏枯,

須求映帶, 字勢雄媚。

邪真失則 謂落筆結字分寸點畫之法,須依位次。

遲澀飛動 謂勒鋒磔筆,字須飛動,無凝滯之勢, 是得法。

肥不剩肉,

射空玲瓏 謂烟感識字, 行草用筆, 不依前後。

尺寸規度 謂不可長有餘而短不足, 須引筆至盡處, 則字有

凝重之態

隨字變轉 謂如《蘭亭》『歲』字一筆, 作垂露; 其上『年』

字則變懸針;又其間一十八個『之』字, 各别有體。

《翰林密論》云:凡攻書之門,有十二種隱筆法,即是遲筆、

疾筆、 逆筆、 順筆、 澀筆、 倒筆、轉筆、渦筆、 提筆、啄筆、罨筆、

逆入倒出, **遯筆。并用筆生死之法,在於幽隱。遲筆法在於疾,疾筆法在於遲** 取勢加攻, 診候調停, 偏宜寂静。 其於得妙, 須在功深

草草求玄,終難得也

唐・張懷瓘《論用筆十法》

間用側鋒取妍。分書以下, 止鋒居八,側鋒居二,篆則一毫不可側也。

古人作篆、分、真、

行、草書,

用筆無二, 必以正鋒爲主,

明·豐坊《書訣》

古人所傳用筆之訣也。』 「如屋漏雨,如壁坼,如印印泥, 道生云:『雙鈎懸腕, 讓左側右, 虚掌實指, 意前筆後, 如錐畫沙, 此

如折釵股,古人所論作書之 勢也。」然妙在第四指得力,俯仰進退, 而左

收往垂縮, 剛柔曲直, 縱横轉運, 無不如意, 則筆在畫中,

右皆無病矣。

先民有言 『用筆不欲太肥, 肥則形濁;不欲太瘦, 瘦則形枯。

瘦不露骨,乃爲合作。』『又不欲多露鋒芒,露鋒芒則意

不持重, 又不欲深藏圭角, 藏圭角則體不精神。」斯言當矣!愚以

則肉勝不如骨 多露不如深藏, 猶爲彼善也。

明·王世貞《藝苑卮言》

謂如不得已,

余嘗題永師《千文》後曰:『作書須提得筆起,自爲起,自爲結,

不可信筆。後代人作書皆信筆耳。』信筆二字,最當玩味。吾所云

須懸腕、 須正鋒者, 皆爲破信筆之病也。東坡書筆俱重落, 米襄陽

謂之畫字, 此言有信筆處耳。

筆畫中須直,不得輕易偏軟。

捉筆時須定宗旨, 若 泛泛塗抹,書道不成形像。用筆使人望

而知其爲某書, 不嫌説定法也。

五九

成偃筆, 顔平原屋漏痕, 痴人前不得説夢。欲知屋漏痕, 折釵股, 謂欲藏鋒。 折釵股, 後人遂以墨猪當之, 於圓熟求之, 皆

未

可朝執筆而暮合轍也

倒輒能起。此惟褚河南、虞永興行書得之。須悟後始肯余言也。 筆之難, 發筆處便要提得筆起,不使其自偃,乃是千古不傳語。蓋用 難在遒勁, 而遒勁非是怒筆木强之謂, 乃大力人通身是力,

筆起, 是筆作主, 作書須提得筆起, 則 未嘗運筆 轉一束處皆有主宰。 不可信筆。 轉、 蓋信筆則其波畫皆無力。提得 東二字, 書家妙訣也。今人衹

沙是也。 之意,蓋以勁利取勢, 書法雖貴藏鋒, 細參《玉潤帖》,思過半矣。 然不得以模糊爲藏鋒, 以虚和取韵。顔魯公所謂如印印泥、 須有用筆如太阿剸截 如錐畫

明·董其昌《畫禪室隨筆》

回下, 行草書, 總要使其筆鋒用足, 凡注下牽上,筆必從下掣上;帶上轉下, 則勁而有力也。 筆必逆上

須一一自己識取, 運意使鋒、《蘭亭》爲極、《聖教》佐之,畫沙、印泥、折股、漏痕, 有所得, 古人覿面也。 用筆輕浮不得力, 用筆雷

堆不生機勢,

均之是病

入,所謂『錐畫沙』也;墨 鋒正則心無旁岐, 且勁净生焉; 運遲則有暇用意, 而體認不可混。 筆墨俱要入紙, 是書字 家要義。鋒正則筆直入,運遲則墨沁入。 人,所謂『印印泥』也。另筆墨不相離, 且頓挫生焉。筆

清・徐用錫《字學札記》

壁坼者, 至深處, 文字不能盡, 屋上天光透漏處,仰視則方、 無連綿牽掣之狀也。折釵股者,如釵股之折,謂轉角圓勁力均。 書法有屋漏痕、折釵股、壁坼、錐畫沙、印印泥。屋漏痕者, 水到渠成,從心所欲,非可於模範中求之。前人立言傳法 璧上坼裂處, 有天 則設喻辭以曉之, 假形象以示之。 然清峭之致。若夫畫沙、 圓、斜、正,形像皎然, 印泥, 乃功夫 以喻點畫明

净,

清・朱履貞《書學捷要》

未盡, 去, 筆, 運到, 重, 穆。 暗提, 力先而筆後, 則結束不緊。 收束自緊, 輕絲已暗用在來筆之先 作 不得行過一二分然後出 凡作一筆, 須力與筆齊 放則長而不稱,强收又拘縮無精神回顧矣。 一點亦三過其筆, 乃可收回, 力仍回到起處,若止回得一半,亦自回越尋常,然斷不能古 一横一竪,起有力, 且有回鋒。 不是隨筆飄去, 要使尖鋒與次筆緊相應。 一捺起 若從本筆才用力,筆勢太緩,筆盡而力 中有力,住有力,作一撇, 段, 力。撇之尖鋒與懸針之尖鋒,皆須用力 一落紙便須着力滿行, (到齊住。若筆先而力後, 則轉掣單弱; 一人本筆便有半力,可以雄重按 行到盡處, 手一 起筆便須雄

使鋒從中出,乃之他筆,方映帶有情

--- 清・汪澐《書法管見》

少温,草書則楊少師而已。若能如法行筆,所謂雖無師授,亦能筆心常在點畫中,筆軟則奇怪生焉。」此法惟平原得之。篆書則李已曲盡其妙。然以中郎爲最精,其論,貴疾勢澀筆。又曰:『令己曲盡其妙。然以中郎爲最精,其論,貴疾勢澀筆。又曰:『令己,十之五伏,此

妙合古人也

止,即藏鋒也。 古人作書,皆令完成也。錐畫沙、印印泥、屋漏痕,皆言無起所謂築鋒下筆,皆令完成也。錐畫沙、印印泥、屋漏痕,皆言無起所謂築鋒下筆,皆令完成也。錐畫沙、印印泥、屋漏痕,皆言無起止,即藏鋒也。

- 清・康有爲《廣藝舟雙楫】

結體

理有數等, 爲用。收斂肢體,布置形容, 均稱爲貴,偏斜放肆爲忌,是以此法取分界地步爲主,折算偏旁 不失於開放, 此八十四法爲例,推廣求之。若無法者,不失於偏枯,則失於開放; 仰覆、 非在一途而取軌,全資衆道以相承。約方圓於規矩,定平直於準繩 蓋聞字之形體, 屈伸、 有上蓋大者, 有下畫長者, 變换。嘗患其浩瀚紛紜,莫能盡於結構之道,所以定 則失於承載趨避,鮮有合格可觀者焉。蓋大字以方端 有大小、 具注則繁,略伸大意。且如一字之形, 疏密、 肥瘦、長短;字之點畫, 有左邊高者, 有右邊高者. 有

—— 明·李淳《大字結構八十四法》無或反或背乖戾之失。雖字形有千百億萬之不同,而結構亦不出乎無或反或背乖戾之失。雖字形有千百億萬之不同,而結構亦不出乎然使四方八面俱供中心,勾撇點畫皆歸間架,有相迎相送照應之情,

布置不當平匀,當長短錯綜,疏密相間也。

在書所最忌者位置等匀,且如一字中,須有收有放,有精神作書所最忌者位置等匀,且如一字中,須有收有放,有精神

晝夜獨行,全是魔道矣。 作書之法,在能放縱,又能攢捉。每一字中失此兩竅,便如

—— 明·董其昌《畫禪室隨筆》

之結字,畫家之皴法,一了百了,一差百差。要非俗子所解。若米老所云『大字如小字,小字如大字』,則以勢爲主,差近筆法。今榜書如米老之『寶藏第一山』,吴琚之『天下第一江山』,皆趙承旨之上雖顔魯公猶當讓席。其得力乃在小行書時留意結構也。書家之結字,畫家之皴法,一了百了,一差百差。要非俗子所解。

---- 明・董其昌《容臺集・論書》

移其念,凡作左,着念在右,凡作右,着念在左。凡作點綴收鋒,如『中』『國』之類。從中,須着念全體,然後下筆;從傍,則轉字體有從中及傍者,如『興』『水』字之類;有從傍及中者,

又着念全體, 此上乘也。若着念在闕漏處, 此下乘也。任意完結者

不成書矣。

之矣,尚無腴也;故濟以運筆, 學書從用筆來, 義别詳之。 節奏。有結無構, 結構名義不可不分, 負抱聯絡者, 先得結法;從措意來, 字則不立;有構無結, 運筆晋人爲最, 晋必王, 王必羲, 先得構法。構爲筋骨, 結也; 疏謐縱衡者, 構也。 字則不圓。 結構兼至, 結爲 近

則巫而不重。 以形, 古詞合以意。 古詞似大篆。 可以影射對,有可以走馬對。泥於形似, 字之結構, 近體擬合而時或不合, 近體似真書, 絶似詞家之對偶, 古詞似篆籀。 有可以正對, 古詞擬散而時或不散。近體合 於篆之中, 則質而不文; 專於影射, 有可以借對, 近體似小篆, 有

『音十』爲章,合集衆形不使乖張是也。所謂難結構若何?如『盥』 右, 字之類。常考《石經》,作『盥』亦不甚雅,覃思不已,變文作『盥』, 即可以平直而不成文章者,亦不可以是拘拘也。乍滿乍闕,讓左讓 膠固胸膈間。 自謂可觀, 成文,一篇務於成章可矣。何謂文?交錯盤互,得所是也;何謂章? 或齊首斂足,或齊足空首,或上下俱空,無所不宜。一字務於 作字有難於結構者,一爲學力不到,一爲平方正直塵腐之魔 然不免改作。近有童子謄寫一書,謬作直旁二白, 平直故是正法, 其勢有不得平直者, 不可以此拘拘也。 始笑

見會心方是 之勢可指而目睹方是;使轉之合,不必絲絲貫珠,要死活之脉可想 字須配合, 配合有二種:結構之合不必畫畫對偶,要在離合

明·趙宧光《寒山帚談》

九宫者, 惟我所欲矣。 審其疏密,取其停匀,空則襯補,孤則扶持。以下承上,以右應左, 格之中,某畫在某格之内, 長短闊狹, 字之態度; 結構之法, 須用唐人九 每一格中有九小格, 點畫斜曲,字之應對。卑者奉,尊者接。 宫式,則間架密致,有鬥笋接縫之妙矣。 記熟, 則出筆自肖法帖, 如『井』字樣,臨帖時牢記某點在某 且能伸能縮

以大包小, 以少附多,皆法度也。

草書難於嚴重。大字不結密, 挂起自然停匀,又須帶逸氣, 間架明整, 大字難於結密而無間. 有體段。長史所謂『大促令小,小展令大』是也。 小字難於寬綽而有餘, 真書難於飄揚, 方不俗。小字貴開闊, 忌局促, 須令 則懶散無精神,匾額須字字相照應

字之肉,筆毫是也。疏處捺滿,密處輕裝;平處捺滿,險處輕裝。 不可頭輕尾重, 毋令左 |短右長,斜正如人,上下相稱。

捺滿則肥, 輕裝則瘦。

則失勢,緩則骨痴。以右軍爲祖,次參晋人諸帖,及《懷仁聖教序》。 落筆結字上皆覆下, 行書間架須明净, 不可亂筆纏擾, 貴穩雅秀老爲主, 下皆承上,使形勢遞相映帶,尤使相悖。 下筆疾

絶倒,

既而爽然,翻可取法。三人我師,今而益信

須放,令少緩,徐行緩步爲佳。然不可太遲,遲則緩慢無神氣。草書間架要分明,點畫俱有規矩,方是晋人法度。下筆易疾,

----清・王澍《翰墨指南》

字體宜長,長則字能卓立而氣勢生動。若方扁,則神氣頹惰,懸看宜左長右短,左低右高。右高則字始峭拔,若横平則失勢而字拖沓。宜左長右短,左低右高。右高則字始峭拔,若横平則失勢而字拖沓。横上似力弱。字未完之直,斷宜作垂露;字末筆之直,宜作懸針。横

---- 清·蘇惇元《論書淺語》

尤不佳也。

其消息,便知於篆隸孰爲出身矣。

其消息,便知於篆隸孰爲出身矣。

其消息,便知於篆隸孰爲出身矣。

書要曲而有直體,直而有曲致。若弛而不嚴,剽而不留,則字體有整齊,有參差。整齊,取正應也;參差,取反應也。

其所謂曲直者誤矣。

---- 清・劉熙載《藝概·書概》

章法

夫欲書者,先乾研墨,凝神静思,預想字形大小、偃仰、平直

上下方整,前後齊平,便不是書,但得點畫耳。

振動,令筋脉相連,意在筆

前,然後作字。若平直相似,狀如算子,

---(傳)東晋·王羲之《題衛夫人〈筆陣圖〉後》

不可孤露形影及出其牙鋒,展轉翻筆之處,即宜察而用之。不可孤露形影及出其牙鋒,展轉翻筆之處,即宜察而用之。

——(傳)東晋·王羲之《筆勢論》

楷則;自可背羲獻而無失,違鍾張而尚工。楷則;自可背羲獻而無失,違鍾張而尚工。楷則;自可背羲獻而無失,違鍾張而尚工。

唐・孫過庭《書譜》

無遺憾。 盡美, 攸當。 可無絜矩之道乎?上字之於下字,左行之於右行,横斜疏密,各有 蝶芒,油然粲然,各止其所。 亂而不亂;渾渾沌沌,形] 是其一字之中, 皆其 上下連延, 左右顧矚, 尤善布置, 所謂增 圓而不可破。昔右軍之叙《蘭亭》,字既 心推之, 有絜矩之道也, 分太長,虧一分太短。魚鬣鳥翅,花須 縱横曲折,無不如意,毫髮之間,直 八面四方,有如布陣:紛紛紜紜,斗 而其一篇之中,

- 明・解縉《春雨雜述》

行書

痴小楷, 帶而生,或小或大,隨手所如,皆入法則,所以爲神品也。 乃平日留意章法耳。 古人論書, 以章法爲一大事, 蓋所謂行間茂密是也。余見米 作《西園雅集圖記》,是紈扇,其直如弦,此必非有他道, 右軍《蘭亭叙》,章法爲古今第一,其字皆映

明·董其昌《畫禪室隨筆》

師也。

行款篇法不可不講也, 會得此語, 寫出來自然氣局不同, 斯爲妙矣。 結

構亦异。其每字之樣聯絡配合,

聯處能斷,

合處能離,

清・陳奕禧《緑陰亭集》

觀古人書, 十三行》章法第一,從此脱胎,行草無不入彀。若行間有高下疏密, 篇幅以章法爲先,運實爲虚、實處俱靈;以虚爲實,斷處仍續。 字外有筆、 有意、有勢、有力,此章法之妙也。《玉版

須得參差掩映之趣。

須停匀,既知停匀,則求變化,斜正疏密錯落其間。《十三行》之妙, 布白有三:字中之布白,逐字之布白,行間之布白。初學皆

在三布白也。

結體在字内, 章法在字外, 真行雖别, 章法相通。余臨《十三

行》百數十本, 會意及此。

言字之結構, 千言萬語,無非求其相生;言字之布白, 曲喻

清·蔣和《蔣氏游藝秘録》

旁通, 要無一處相抵觸,亦且彼此相顧盼,不惟其字足法,即其行款亦應 論矣, 若周代彝器之銘, 有 古代金石所傳,如周、秦大小篆,以及漢代碑銘,其行列疏朗者無 無非求其相讓。然不獨個字爲然,即通行亦然, 極錯雜者矣,顧雖縱横穿插,紛若亂絲, 通幅亦然。

清 •

張之屏《書法真詮》

孫曉雲書孟子》《孫曉雲書論語》等。

孫曉雲書孟子》《孫曉雲書論語》等。

孫曉雲書孟子》《孫曉雲書論語》等。

图书在版编目(CIP)数据

人美书谱. 南宋 高宗 行书千字文 / 孙晓云主编. -- 北京: 人民美术出版社, 2018.9 ISBN 978-7-102-08133-5

I.①人… II.①孙… III.①行书—法帖—中国—北宋 IV.① J292.21

中国版本图书馆 CIP 数据核字 (2018) 第 207319 号

人美书谱·南宋 高宗 行书千字文

RÉN MĚI SHŪ PŬ NÁN SÒNG GĀO ZŌNG XÍNG SHŪ QIĀN ZÌ WÉN 本卷主编 孙晓云

编辑出版 人氏美術出版社

(北京市东城区北总布胡同32号 邮编: 100735)

http://www.renmei.com.cn

发行部: (010)67517601

网购部: (010)67517864

责任编辑 张啸东 金 灿

装帧设计 徐 洁

责任校对 冉 博

责任印制 高 洁

制 版 朝花制版中心

印 刷 北京盛通印刷股份有限公司

经 销 全国新华书店

版 次: 2018年12月 第1版 第1次印刷

开 本: 870mm×1260mm 1/8

印 张: 8.5

印 数: 0001-3000册

ISBN 978-7-102-08133-5

定价: 75.00元

如有印装质量问题影响阅读,请与我社联系调换。(010)67517784

版权所有 翻印必究